新撰楹联集《史晨碑》字

郭振一 编撰

河南美术出版社
·郑州·

崇德以立
尊道而行
功德延远
长

图书在版编目（CIP）数据

新撰楹联集《史晨碑》字／郭振一编撰 . — 郑州：河南美术出版社，2023.11

ISBN 978-7-5401-6175-0

Ⅰ . ①新… Ⅱ . ①郭… Ⅲ . ①隶书－碑帖－中国－东汉时代 Ⅳ . ① J292.22

中国国家版本馆 CIP 数据核字（2023）第 037721 号

新撰楹联集《史晨碑》字

郭振一　编撰

出 版 人　王广照
责任编辑　庞　迪
责任校对　王淑娟
装帧设计　张国友
出版发行　河南美术出版社
　　　　　地址：郑州市郑东新区祥盛街 27 号
　　　　　邮编：450016
　　　　　电话：(0371) 65788152
印　　刷　河南瑞之光印刷股份有限公司
开　　本　889 毫米 ×1194 毫米　1/24
印　　张　5
字　　数　50 千字
版　　次　2023 年 11 月第 1 版
印　　次　2023 年 11 月第 1 次印刷
书　　号　ISBN 978-7-5401-6175-0
定　　价　25.00 元

编写说明

书法是中华优秀传统文化的璀璨瑰宝，楹联是中华文化宝库中的一种特有的艺术形式，二者都是以汉字为载体。联以书兴，书以联传，楹联和书法有着不解之缘。清代中后期，金石学和考证之风兴起，之后碑帖集古成为一种风尚，其中以集联尤为突出。然『文章合为时而著，歌诗合为事而作』，楹联也不例外。从名碑名帖之中新集楹联，跟上时代步伐，就是一件非常有意义的事情。在这方面，郭振一先生进行了积极的实践，并取得了丰硕成果。

以往所见碑刻集联类图书，底本基本都是来自艺苑真赏社玻璃版宣纸印刷的集联类图书，且各出版社之间翻来翻去，毫无新意可言，水平也参差不齐。本社这次编辑出版的郭振一先生的『新撰楹联集汉碑字』共十种，这是作者历经数载，畅想深思，对知识和智慧进行高度融合的艺术结晶。用汉代碑刻的文字来撰写楹联，犹如在麻袋里打拳、戴着镣铐跳舞，

难度可想而知。但细品之，这些楹联颇具文采而又含义隽永，或弘扬传统、传播知识，或述理叙事、抒发情怀，或状物写景、描绘河山，或讴歌时代、礼赞祖国，都洋溢着时代气息，充满了正能量。著名书法家、书法理论家、河南省文史馆馆员西中文先生看过集联后评价：

『作者所集联甚好，立意精邃，安字切当，平仄也大体合律。虽有个别地方以入声字作平声字用，但在集联这种形式中，腾挪空间有限，应可从权，故无伤大雅。允为上乘之作。』

本书用《史晨碑》中的字对郭振一先生所撰楹联进行集联，进行集联时，坚持尽可能用原碑中字的原则，但由于个别字在《史晨碑》中没有，我们将原碑中的字进行笔画拆解再拼，以达到整体风格的统一，在此特做说明。本书所集楹联长短相宜，从五言到十言不等，又以常用的五、七、八言为主。希望能以此书的出版，使广大读者在书法的临摹与创作上找到最佳结合点，并且在楹联的欣赏和撰写上有所启示。

（谷国伟）

前言

《史晨碑》立于东汉建宁二年（169）。碑文刻于一块碑石的正反两面，故有『前后碑』之称。此碑书法『修饬紧密，矩度森然，如程不识之师，步伍整齐，凛不可犯』，被誉为『庙堂之品，八分正宗』。笔致古朴浑厚，结构沉稳俊俏，仿佛可见书写踪迹。因而更便于临习，在书法史上占有重要地位。

碑帖集古早已有之，唐宋名家集文集诗等皆有大成。清代以降，碑帖集联日见其多。而今细品名碑古字，深感字字珠玑，由衷喜爱。于是渐开思路，不舍昼夜，日积月累，便有所得。于一石之中求知问道，炼字遣词，每得一联，便因收获之乐抛却寻觅之苦，品味到楹联之趣和书法之美。若以古朴秀逸之书法展示文采焕然之楹联，将得珠联璧合、相映成趣之效果。在当今书法学习中力倡碑帖集古，尤其集联，是很有意义的。碑帖集古为继承传统之路

径，临创转换之接点，艺文兼修之良方，学以致用之实践。

面对古碑名帖，亦感祖宗神圣、文化精深、经典伟大、先贤可敬，而自己犹如滴水之于沧海，渺小而又不能离开。值此成书之际，感谢隶书名家王增军老师的启发引导，更钦佩河南美术出版社书法编辑二室谷国伟主任的慧眼独见。由于自己水平所限，其中的不足及不当之处敬希见谅，并求方家不吝指教。

（郭振一　辛丑重阳于河北廊坊汉韵书屋）

目录

32	31	30	29	28	27	26	25
江流千里天空外 乐奏万家城市中	五音六律歌长有 万户千家享大年	修行可在墙垣里 演艺还于市井中	西汉文学二司马 南阳经世一先生	仰天望月思余兴 品酒居宅叙旧情	人生俯仰平凡处 日月经行自在时	尊师重教千秋事 尚艺学文百世功	古雅庙堂气度 恢宏日月精神

40	39	38	37	36	35	34	33
惟从素雅出神品 也自空灵有大家	品酒长歌书汉赋 言情叙旧飨丰年	竭诚以作情依旧 尽力而为事可成	家国愿望通荣耀 纲纪执行至大成	乾坤在手开宏大 凤夜为公定复兴	述而不作本无益 言并力行自有得	酒无兴尽空空也 主敬人谦井井然	酒里乾坤安可大 书中日月定能长

48	47	46	45	44	43	42	41
通畅利民中农建 周流经世日升昌	报国执事本无罪 受命出师自有功	崇德以立功依远 尊道而行路正长	若为家国生死以 不因害利舍得之	时在仲春行孝礼 来从故土祭先人	春秋几度观朔望 朔望经年自春秋	余念无时行至远 功夫到处作能成	手中力道自应有 字外功夫不可无

56	55	54	53	52	51	50	49
自古人生皆有死 本来世事无长存	日升月远光无际 人去德存思有加	不居市井观车马 惟在案几念赋文	传承文化通三代 稽考经书及百家	毕力而行为赤子 一无所获不书生	书中自有神灵在 路上惟期故旧来	记史文言通并雅 刊石古字撰而书	谈天叙旧享福寿 乐道修文度时光

64	63	62	61	60	59	58	57
为师传世依天子 教化流行在璧雍	天书一二三四五 河洛东西南北中	君子为钱行有道 小人受礼顿无德	相谐春日笙歌远 共享秋筵美酒香	承道家尊有献之 临池受教从书圣	虔诚肃穆瞻先圣 尽力极思校古书	国治民安兴社稷 年丰人寿享江河	德应至远越千里 钱可通神不万能

72	71	70	69	68	67	66	65
行学列国孔夫子 大治贞观李世民	江河万里皆灵毓 宅府千家共乐福	有言不讳为君子 无事长谈称故人	君来农舍一堂春 自处敝人无所有	临尊圣上惶惶日 敬事朝廷耿耿时	学成艺重师生义 长大恩思母子情	奏乐长歌行厚礼 朝天美酒祈丰年	享酒思歌行有度 延年益寿乐无极

80	79	78	77	76	75	74	73
居家案有书刊报 处世人兴精气神	修文审美崇玄远 从艺学书尚自然	因为世事不长在 所以人生自古然	长空西下一钩月 河汉东升九重天	恩情敬长九重九 雅趣行书三月三	临池虽拜庙堂处 伏案依然庐舍中	学文还有经史子 处世不惟烟酒食	无情古代帝王家 有义秋时农夫舍

88	87	86	85	84	83	82	81
稽文考古为学子 纪史修书拜导师	五颜六色家长乐 万代千秋国复兴	五光十色城不夜 万户千家日正春	城市长歌乐万家 年节美酒香十里	城池道路通阙里 曹府官员为庶民	蒙恩受教尊先制 舍己为人念旧时	为有小钱酤酒去 还期大有买书来	不会五行八作事 能通三教九流人

96	95	94	93	92	91	90	89
宅门下马缀行而立 府上从师著述及言	立石下马奎堂生色 拜相封官庐舍极荣	自古司徒弘正道 从来太史纪长年	平安即是长生路 乐趣能成自在天	惟见长江天际流 不期河汉行空远	荣耀来时安若素 情思到处乐为成	先天下之忧而忧 后天下之乐而乐	事在人为应尽力 本来天定不因君

104	103	102	101	100	99	98	97
克己复礼孔子至念也 崇德兴国文王惟行之	东西南北荣光九万里 上下春秋巍荡五千年	冯君到任民得福气 天道为先人敬自然	虔诚拜谒神灵在上 肃穆瞻观至圣居中	千秋功罪人无敢道 几度时空君有光临	三皇五帝开元立世 万代千秋纪史延年	十四亿人民歌福乐 五千年文化焕荣光	百年荣耀不凡道路 万里昌平无尽春光

		110	109	108	107	106	105
		八百年家国德治周元圣 三千人弟子修为孔仲尼	春乃一年之首不能空度 晨为一日之先安可无为	生来道无得言行还可以 一日事未毕寝食即不安	拜能师学六艺从文稽古 仰先圣念五经立世成家	尊先师重教化皆为百姓 令车马修城池报效国家	以承先圣子敬王大令 乃教尚书司徒颜鲁公

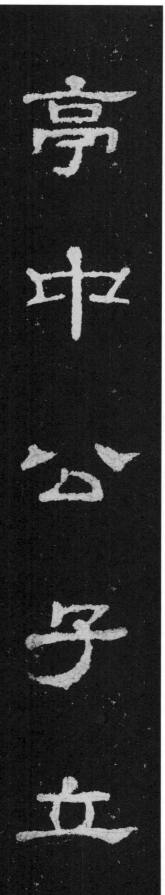

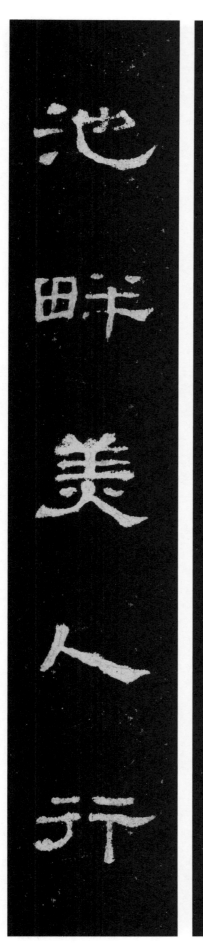

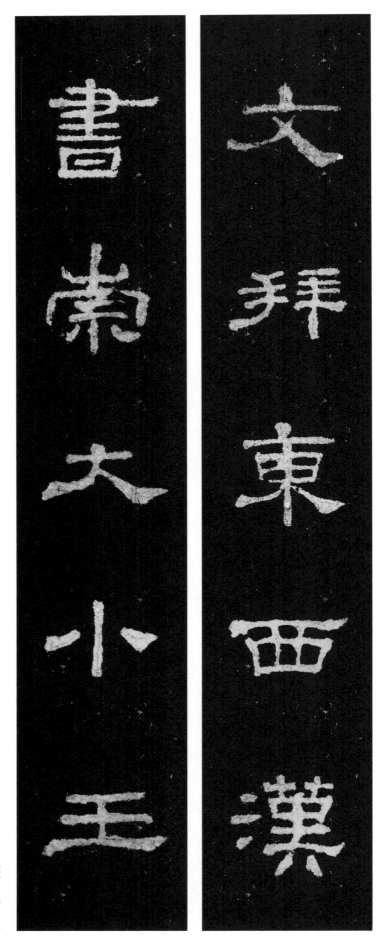

修德先律己

谈艺乃学师

修德先律己
谈艺乃学师

敬謙能作事

古雅自為書

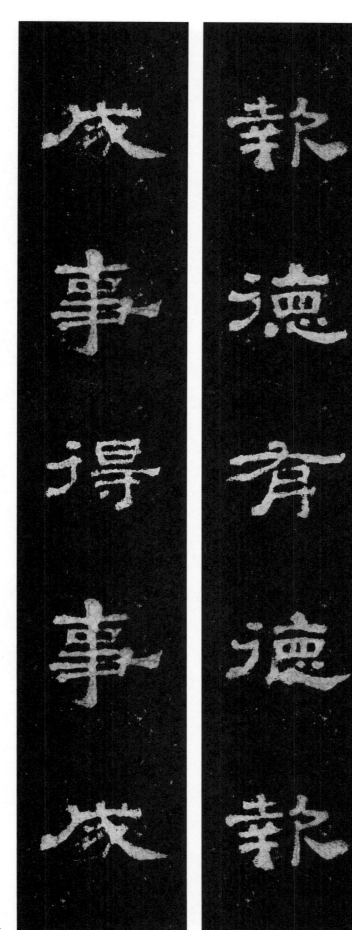

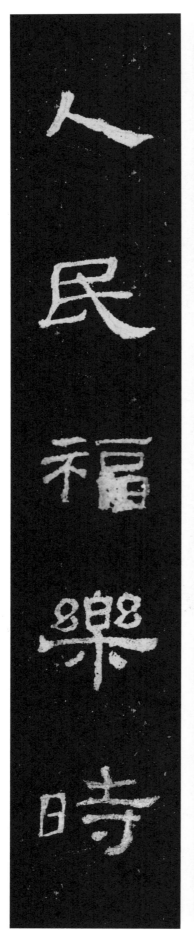
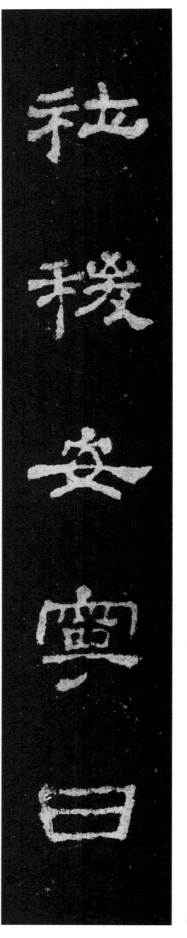

社稷安宁日
人民福乐时

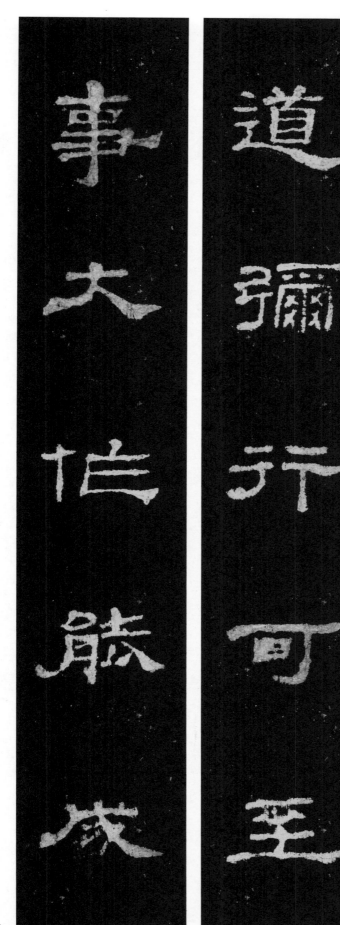

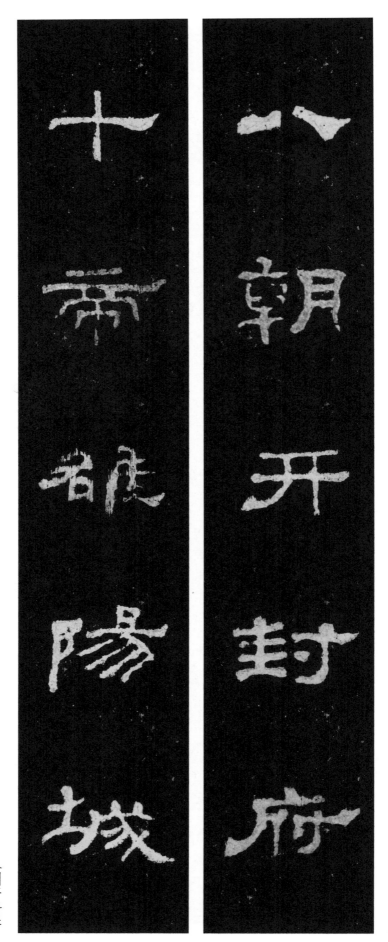

八朝开封府

十帝洛阳城

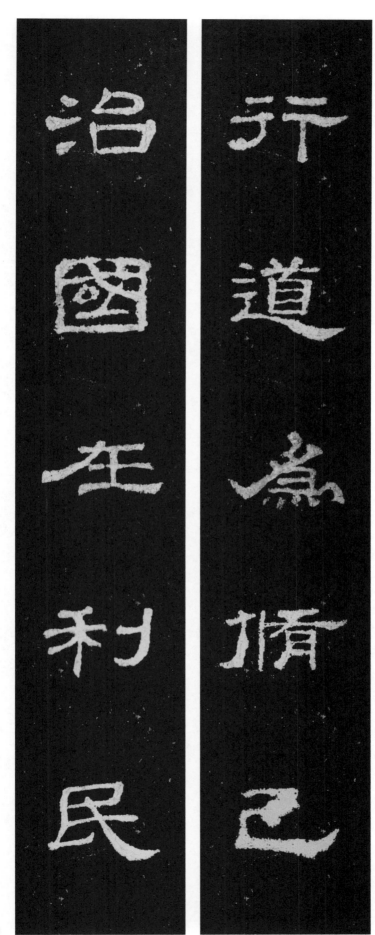

治国在利民

行道为修己

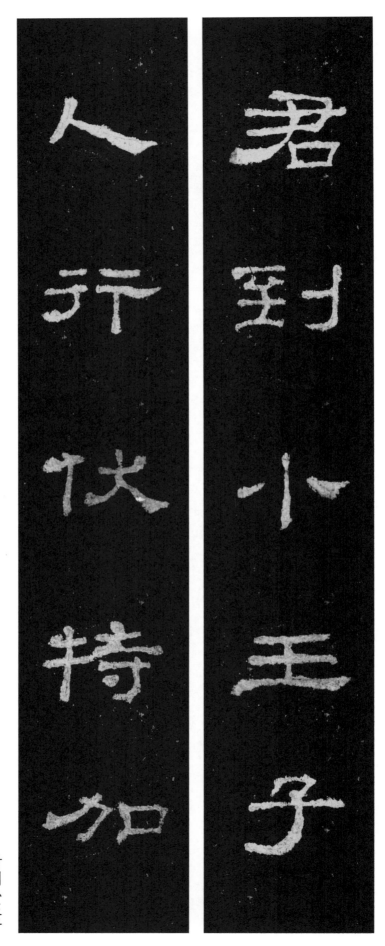

君到小王子
人行伏特加

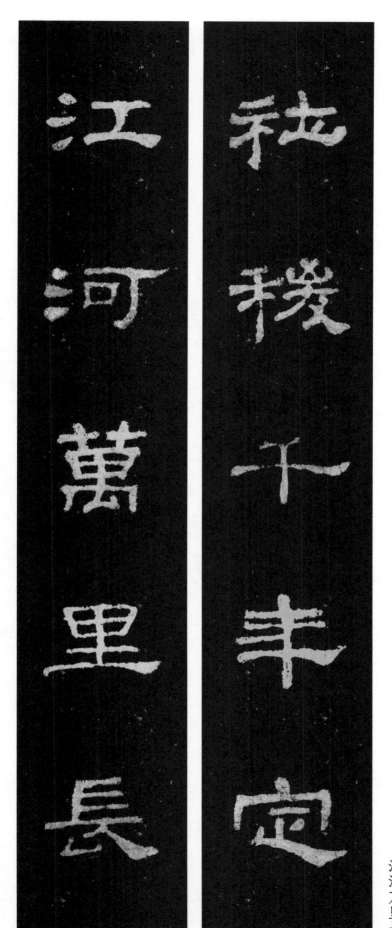

社稷千年定
江河万里长

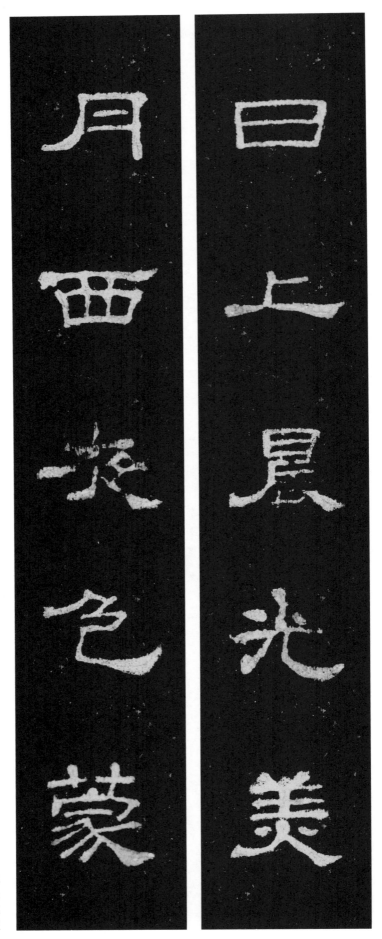

日上晨光美
月西夜色蒙

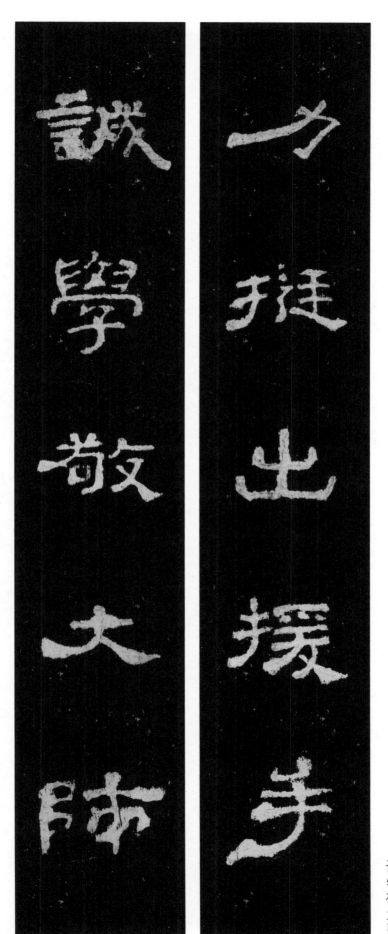

力挺出援手
诚学敬大师

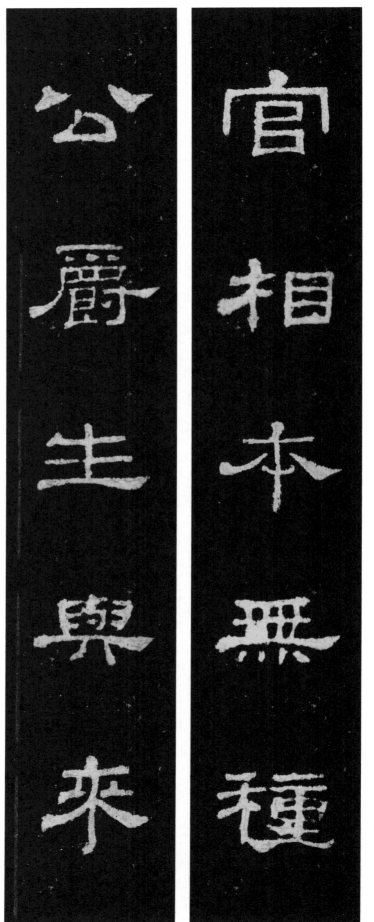

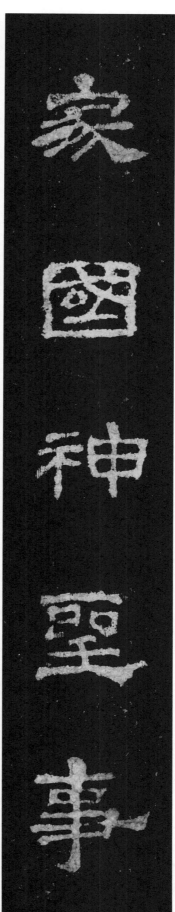
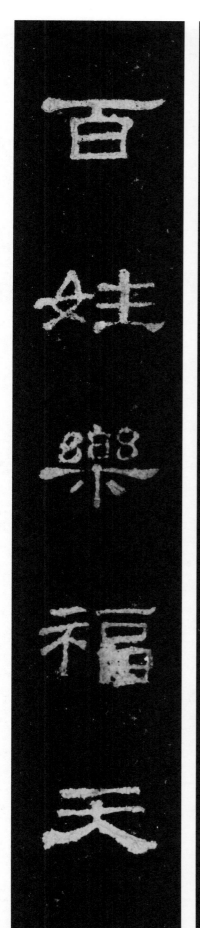

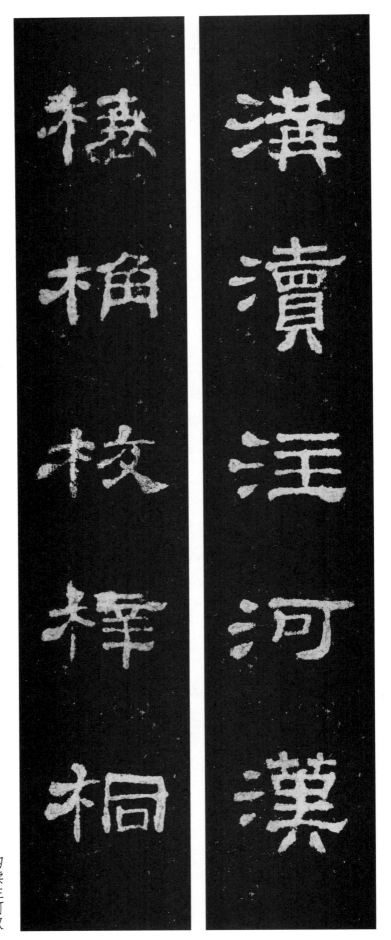

溝瀆注河漢
槫桷校梓桐

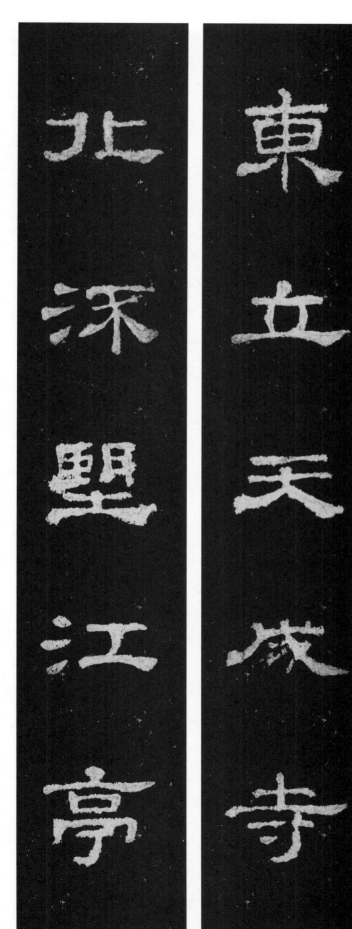

東立天成寺

北泝望江亭

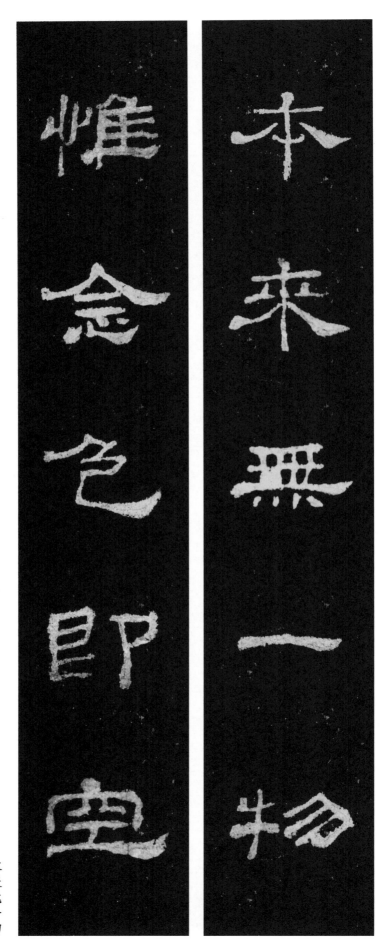

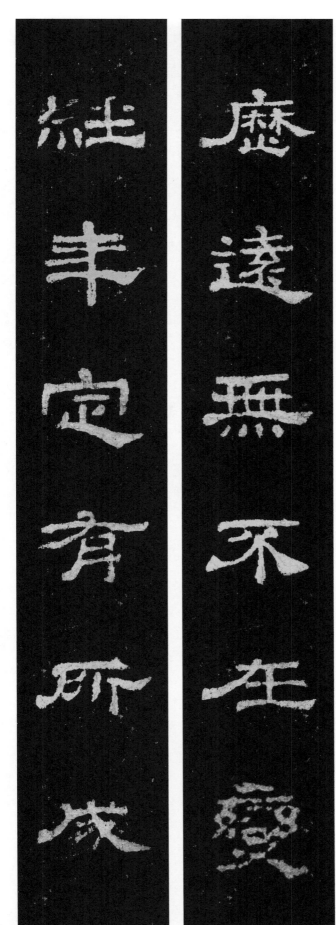

历远无不在变
经年定有所成

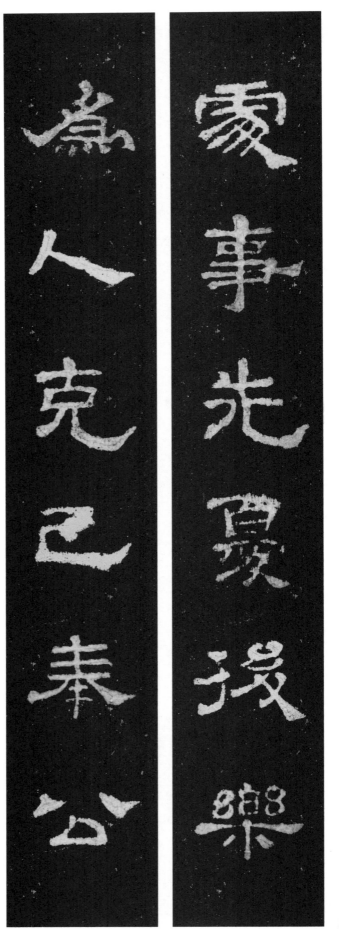

处事先忧后乐

为人克己奉公

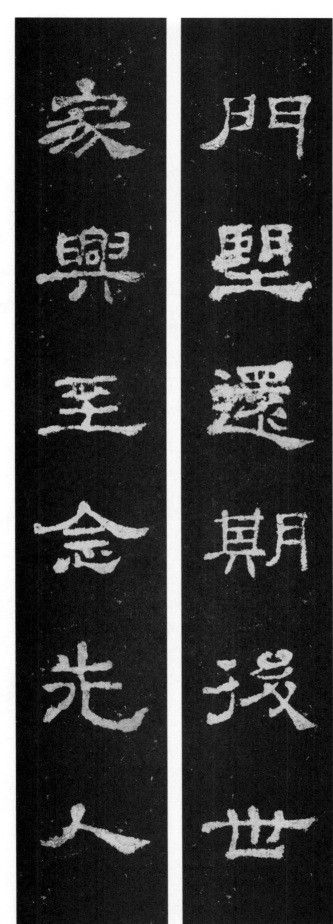

門望還期後世

家興至念先人

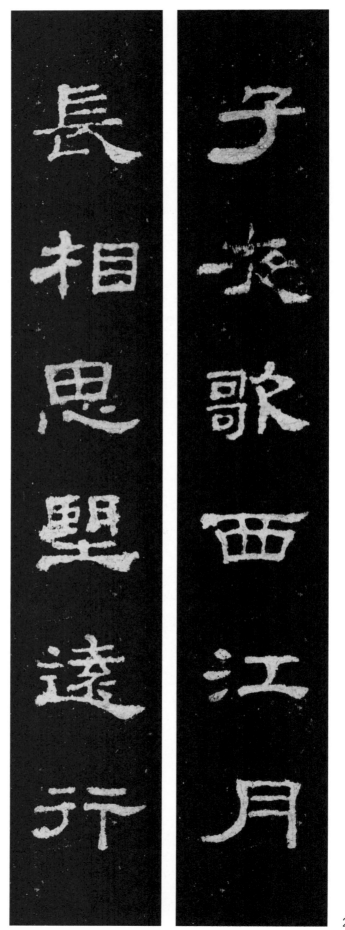

子夜歌西江月
長相思望遠行

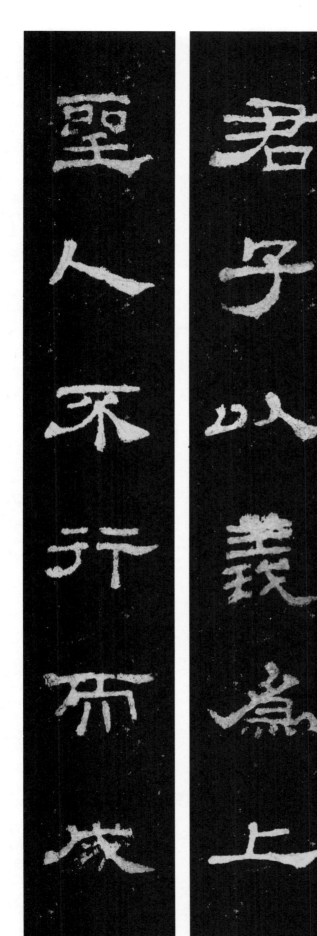

君子以义为上
圣人不行而成

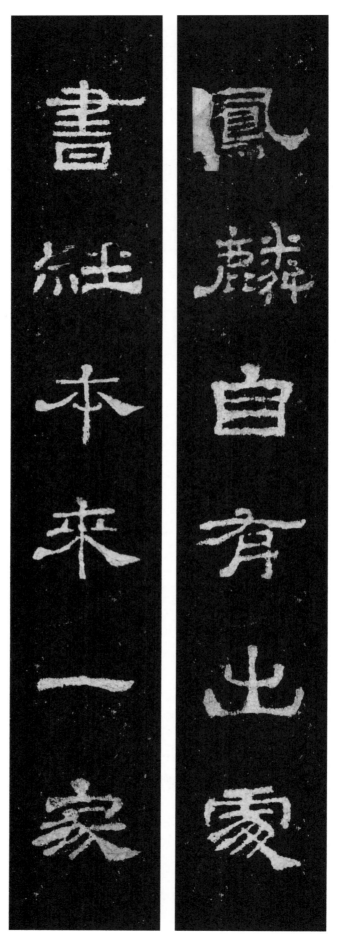

書經本來一家

鳳麟自有出處

凤麟自有出处

书经本来一家

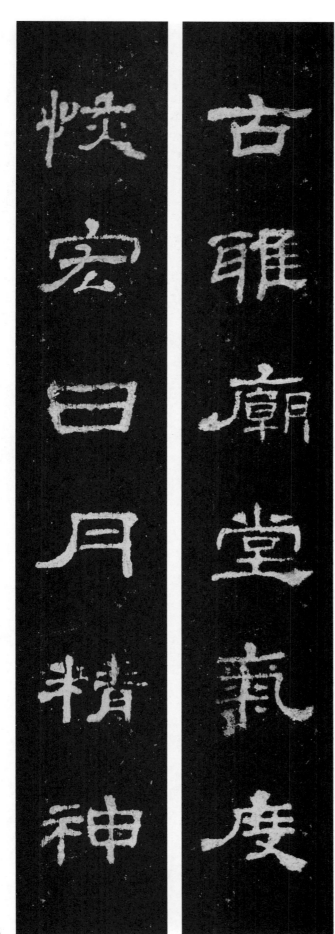

古雅廟堂氣度
恢宏日月精神

25

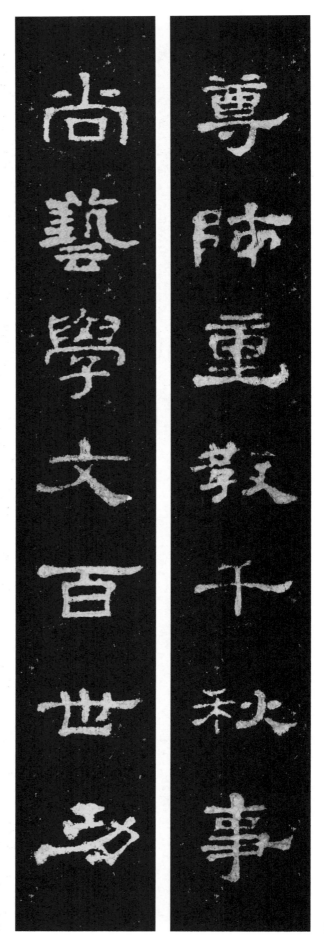

尊師重教千秋事

尚藝學文百世功

尊师重教千秋事

尚艺学文百世功

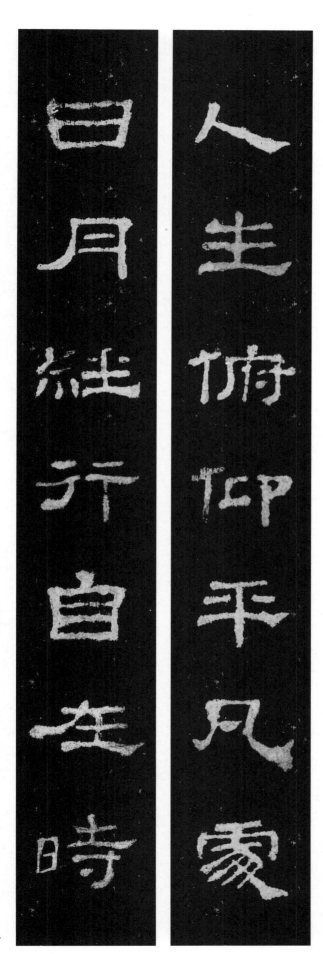

人生俯仰平凡处
日月经行自在时

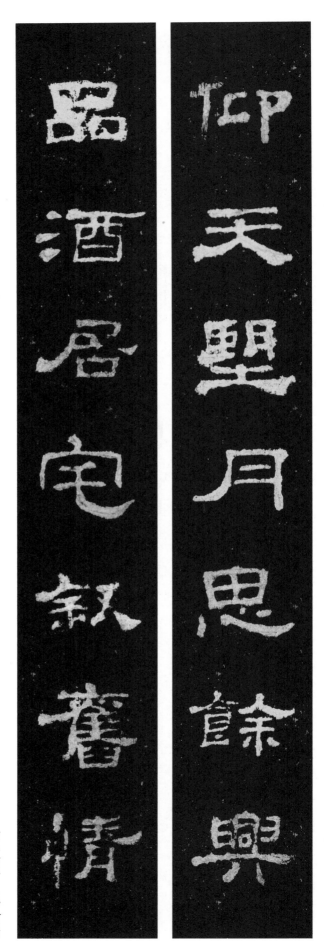

仰天望月思余兴

品酒居宅叙旧情

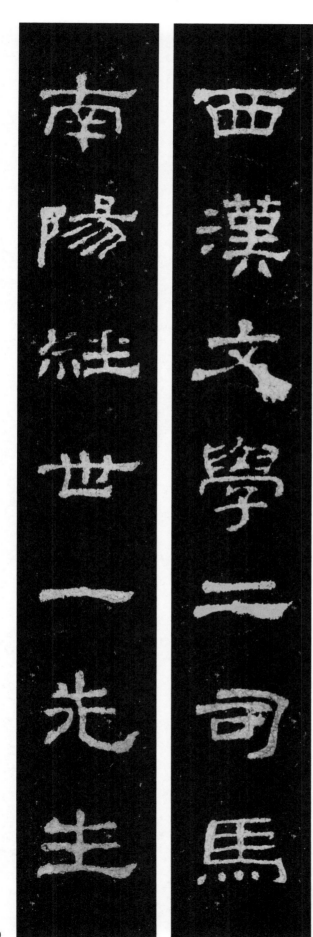

西漢文學二司馬
南陽經世一先生

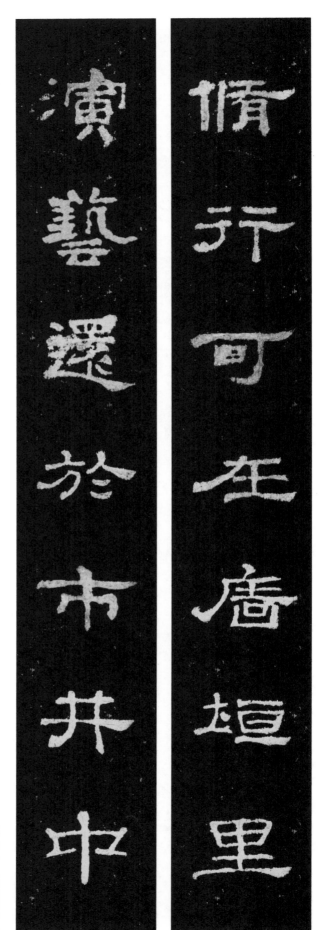

修行可在墙垣里
演艺还于市井中

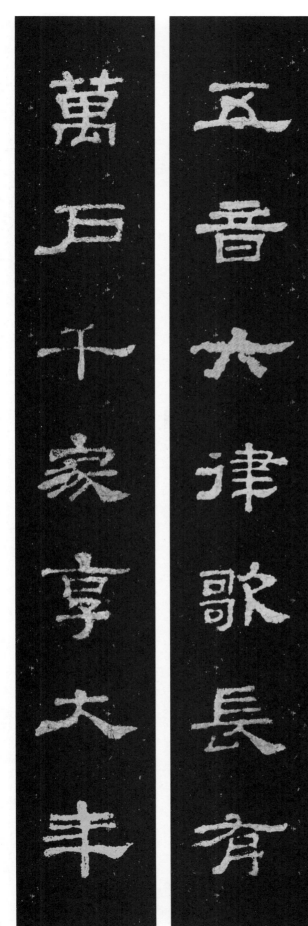

五音六律歌长有
万户千家享大年

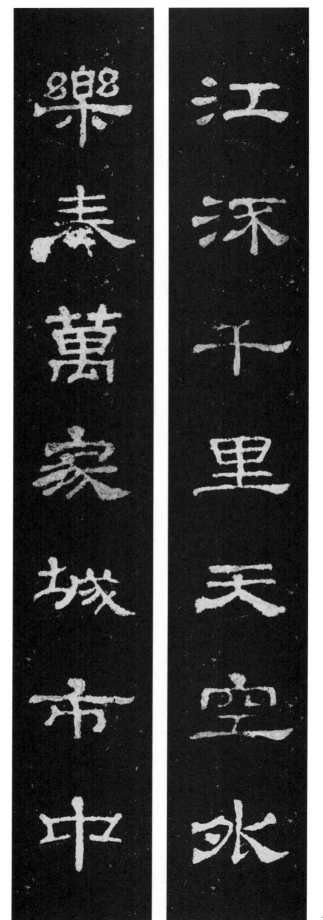

江流千里天空外

乐奏万家城市中

酒裡乾坤大安可大

書中日月定骸長

酒里乾坤安可大

书中日月定能长

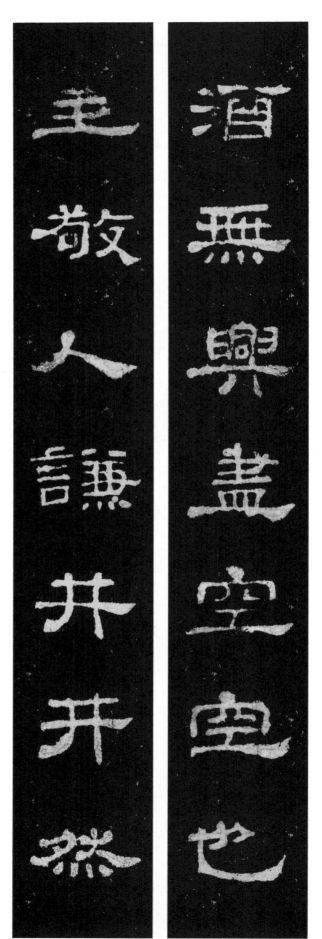

酒无兴尽空空也
主敬人谦井井然

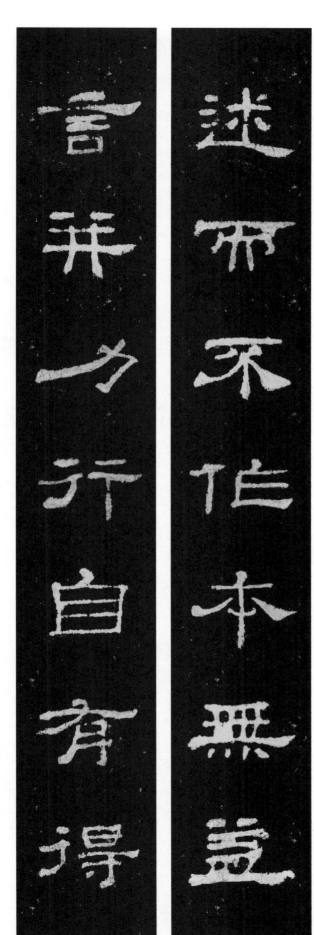

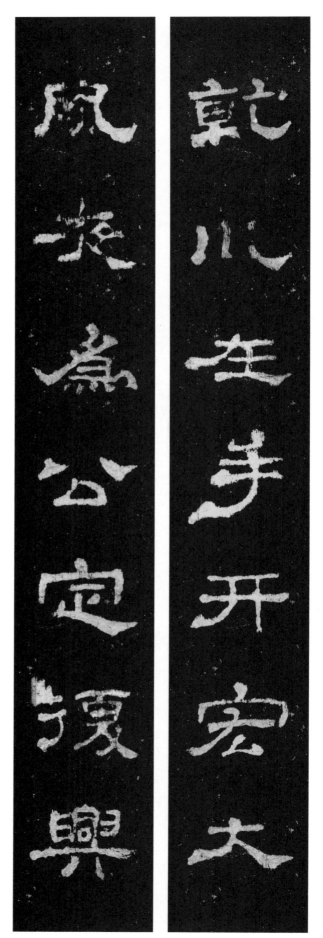

乾坤在手开宏大

夙夜为公定复兴

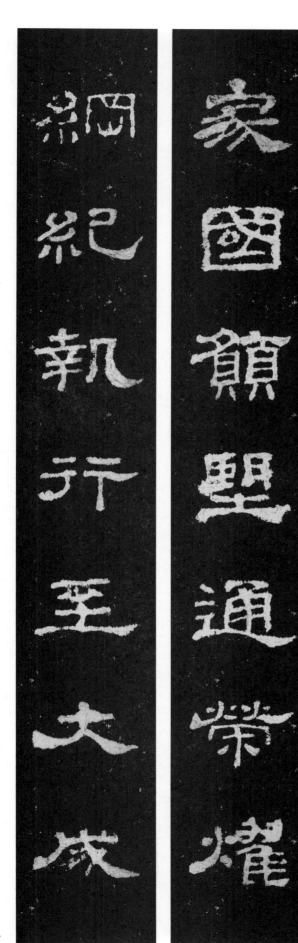

家国愿望通荣耀
纲纪执行至大成

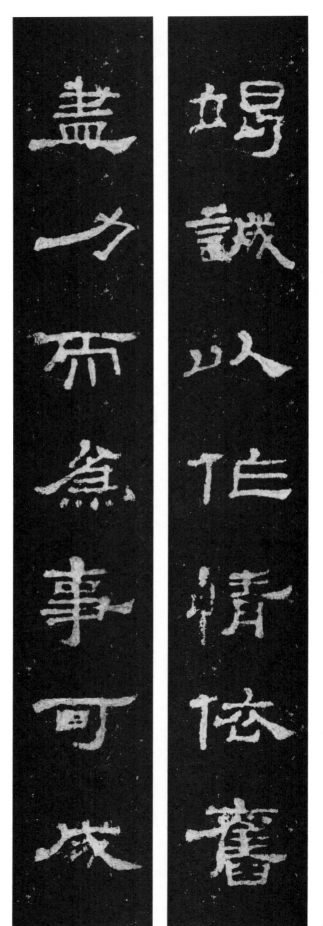

竭诚以作情依旧

尽力而为事可成

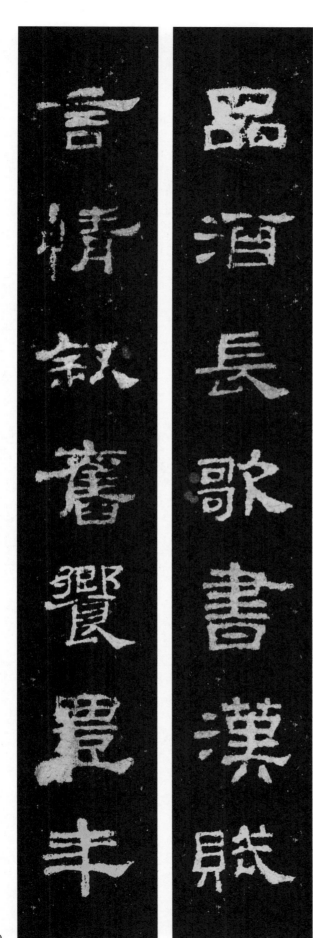

品酒长歌书汉赋

言情叙旧绘丰年

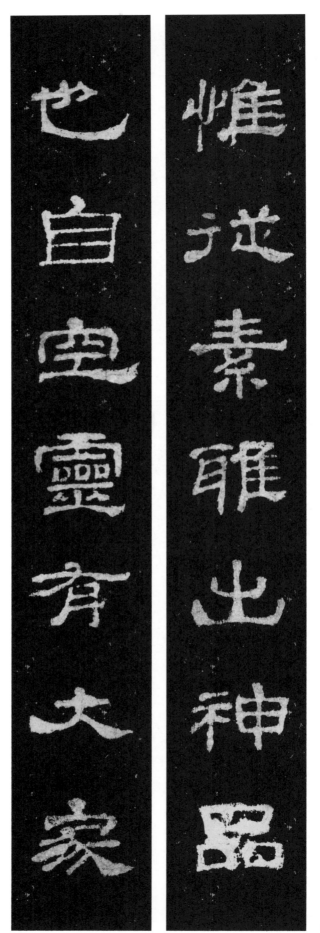

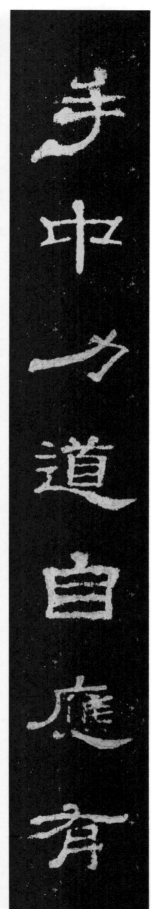

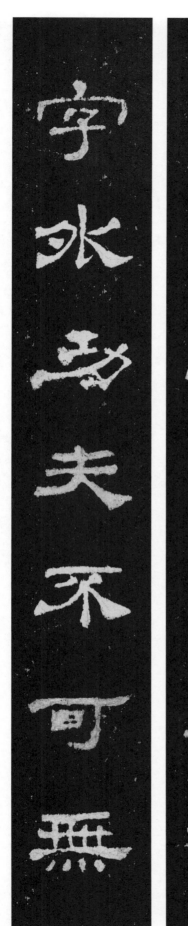

手中力道自应有

字外功夫不可无

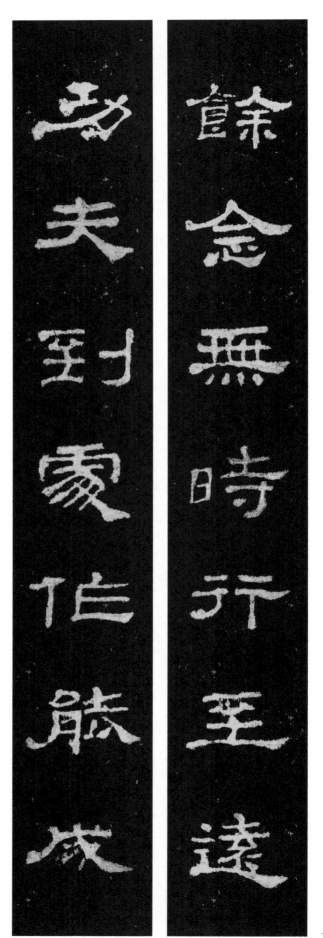

余念无时行至远

功夫到处作能成

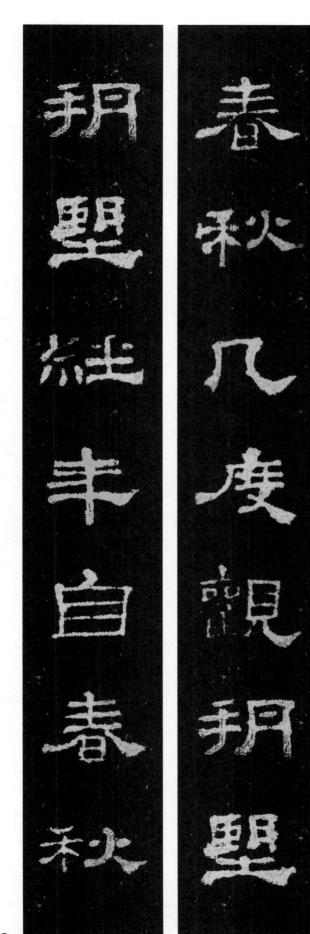

春秋几度观朔望

朔望经年自春秋

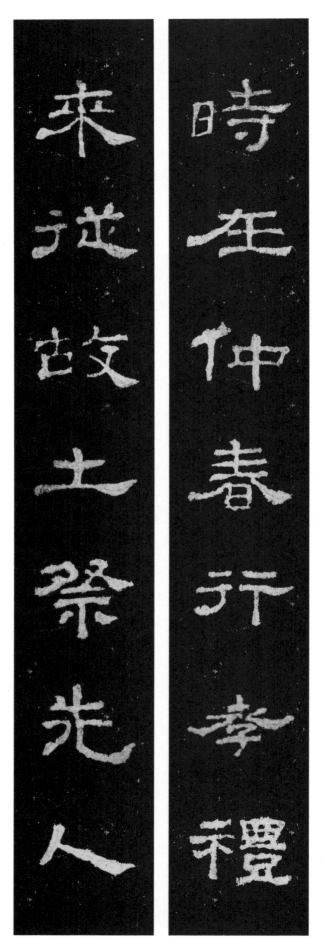

時在仲春行孝礼

来从故土祭先人

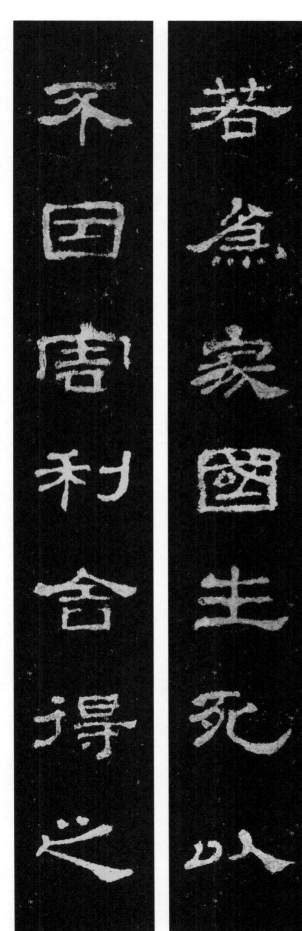

若為家國生死以
不因害利舍得之

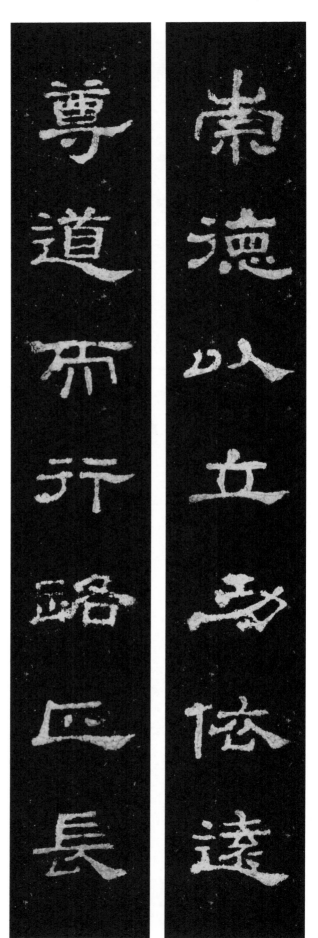

崇德以立功依远
尊道而行路正长

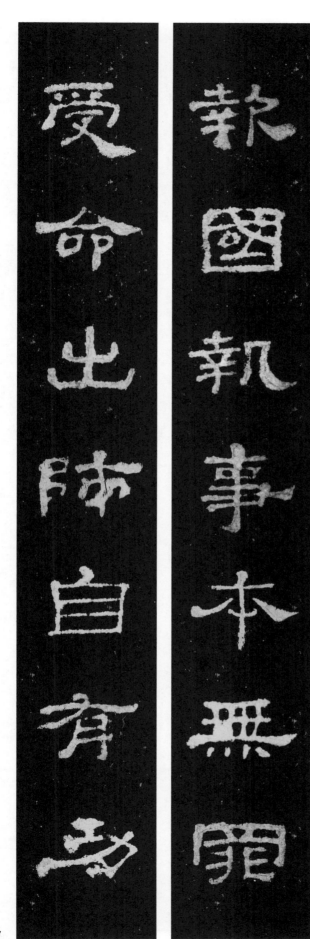

报国执事本无罪
受命出师自有功

47

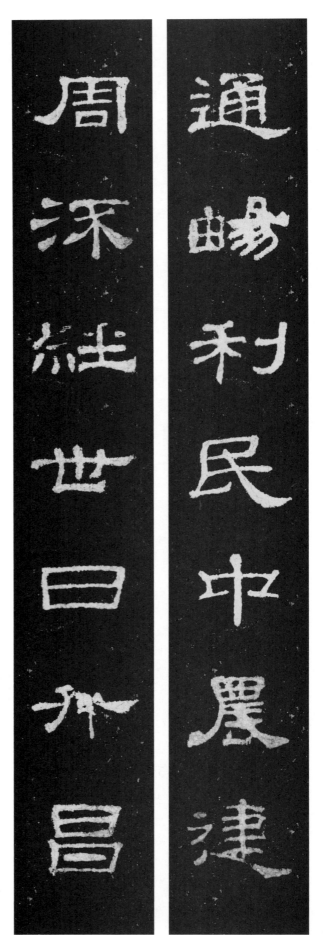

通畅利民中农建
周流经世日升昌

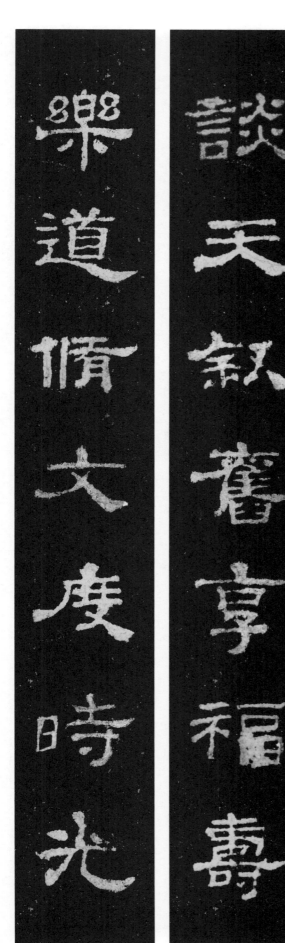

談天叙舊享福壽
樂道修文度時光

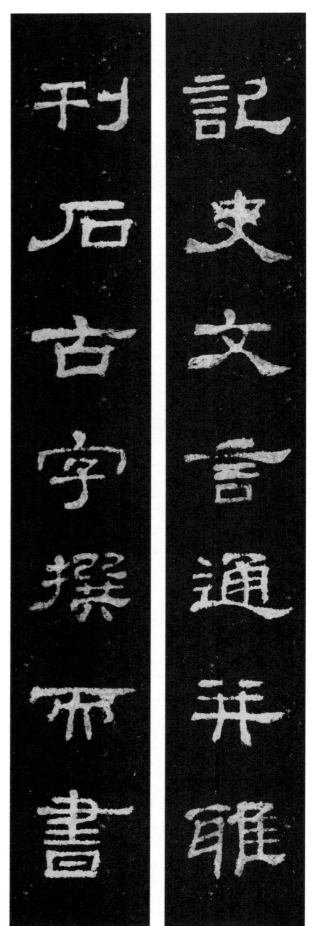

記史文言通并雅

刊石古字撰而書

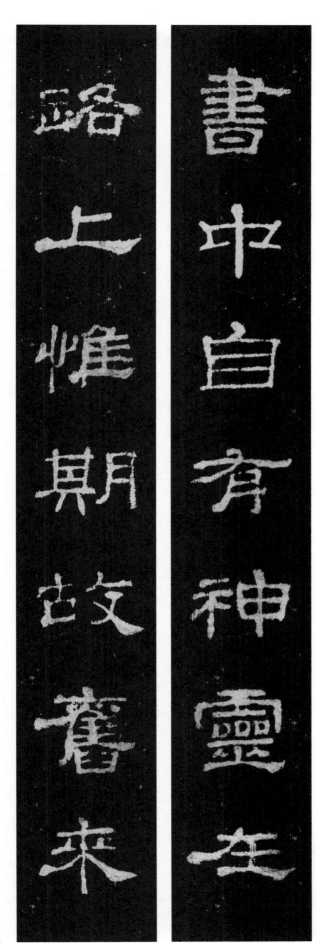

書中自有神靈在
路上惟期故舊來

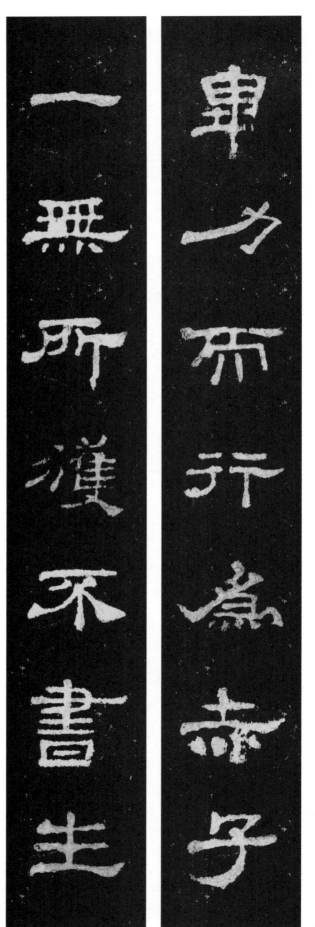

毕力而行为赤子
一无所获不书生

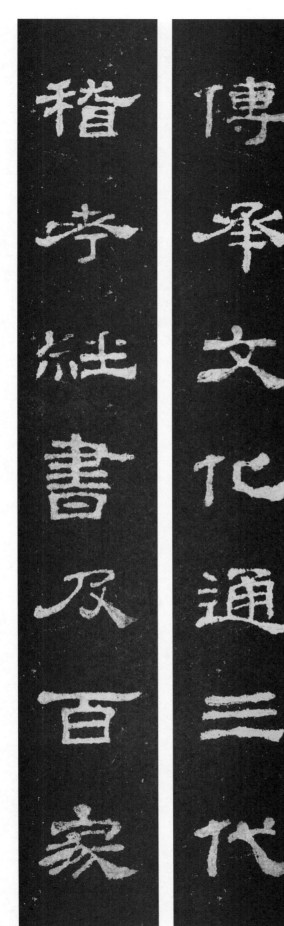

稽考经书及百家

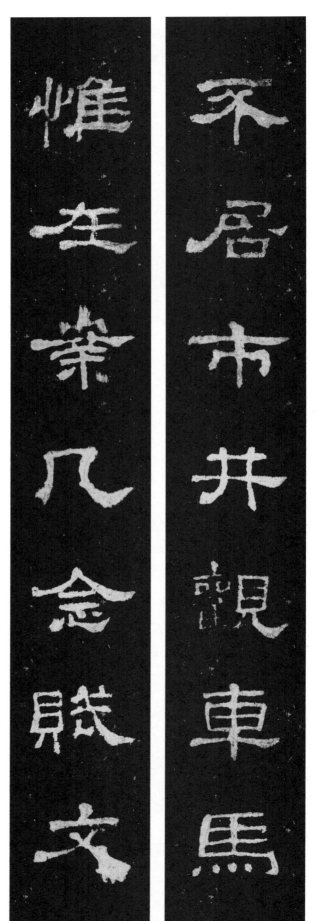

惟在案几念赋文
不居市井观车马

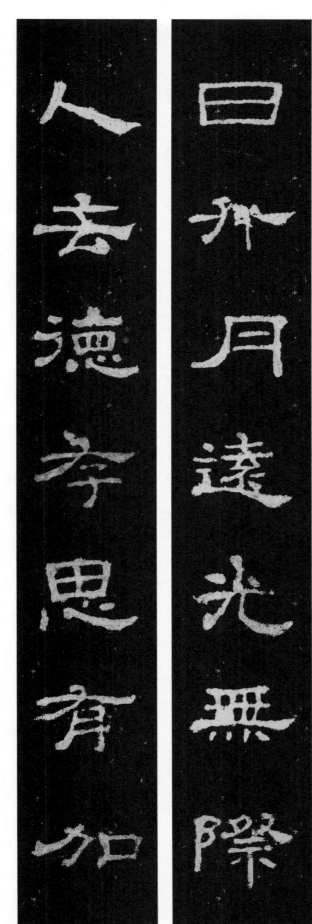

日升月远光无际
人去德存思有加

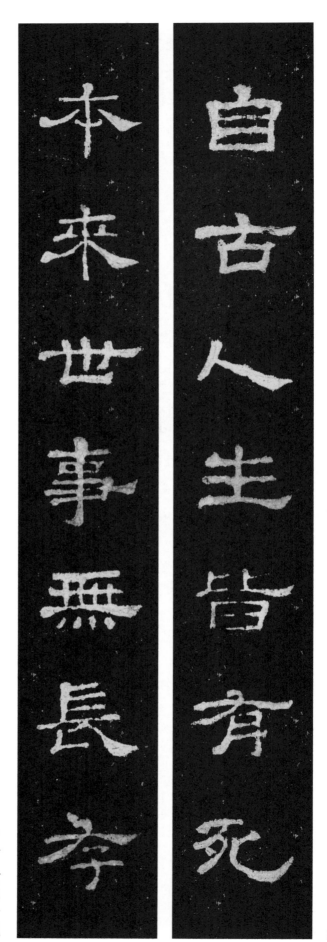

自古人生皆有死
本来世事无长存

56

德應至遠越千里

錢可通神不萬能

德应至远越千里
钱可通神不万能

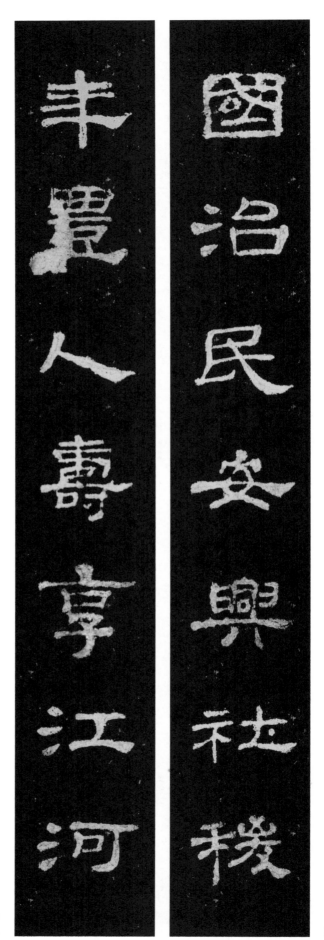

丰農人壽享江河

國治民安興社稷

年丰人寿享江河

国治民安兴社稷

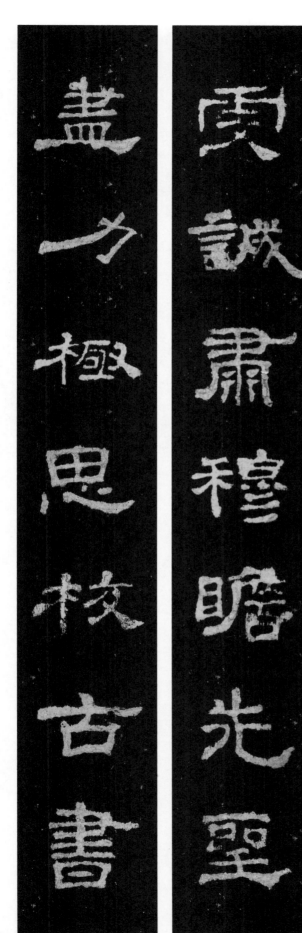

虔诚肃穆瞻先圣
尽力极思校古书

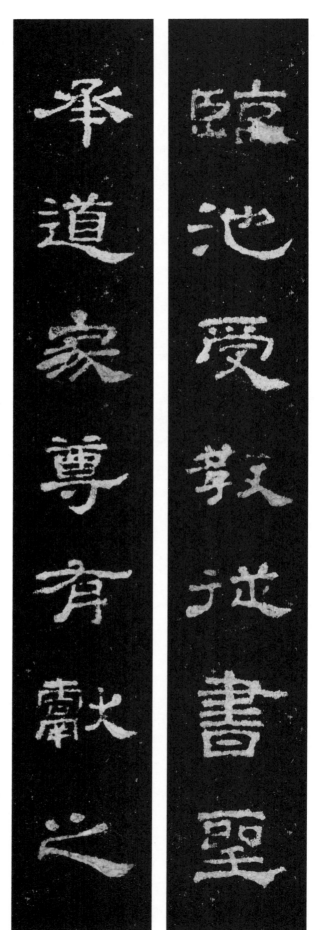

临池受教从书圣

承道家尊有献之

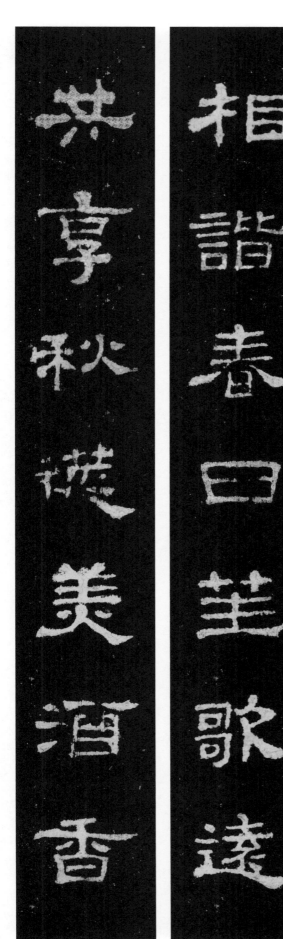

相諧春日笙歌遠

共享秋筵美酒香

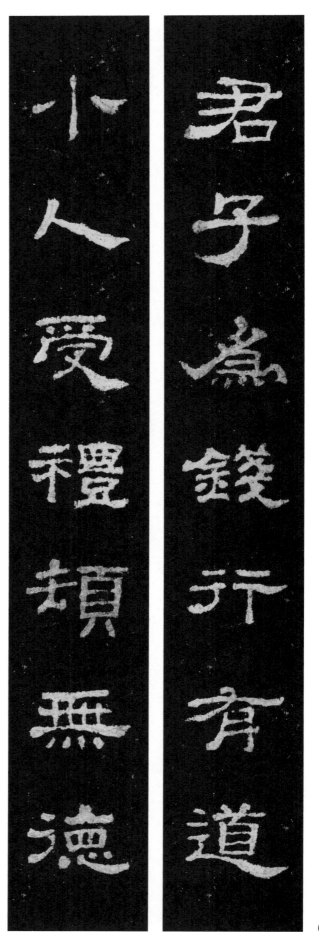

君子为钱行有道
小人受礼顿无德

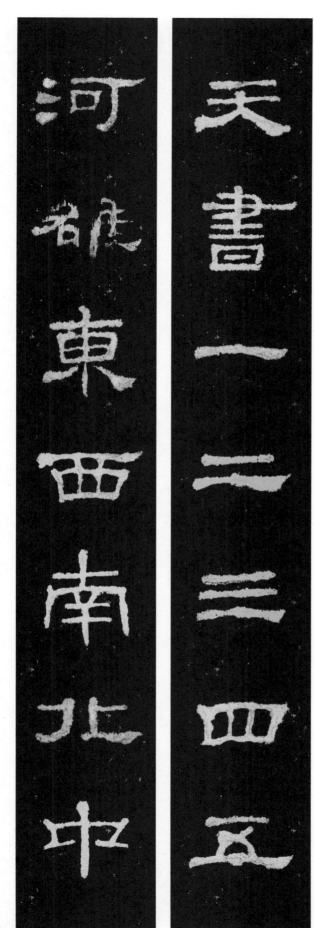

河洛东西南北中

天书 一二三四五

河洛东西南北中

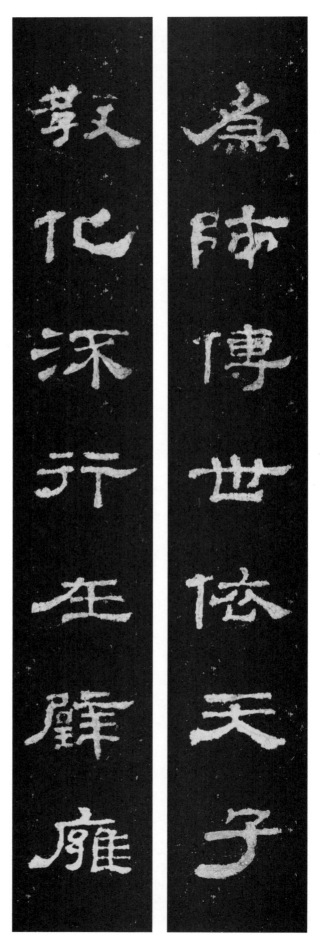

为师传世依天子

教化流行在璧雍

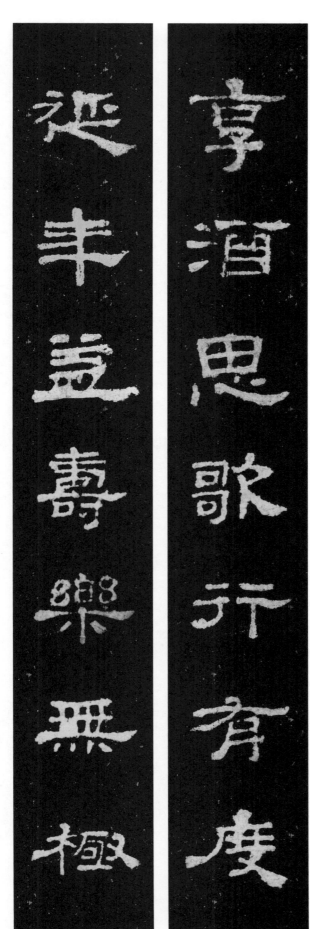

享酒思歌行有度

延年益寿乐无极

65

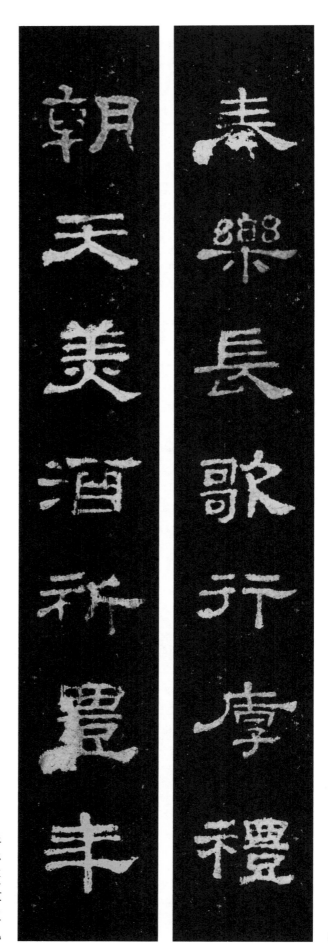

奏乐长歌行厚礼
朝天美酒祈丰年

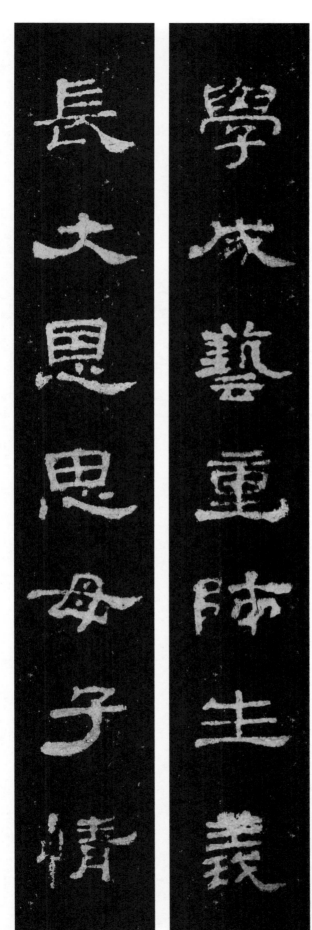

学成艺重师生义
长大恩思母子情

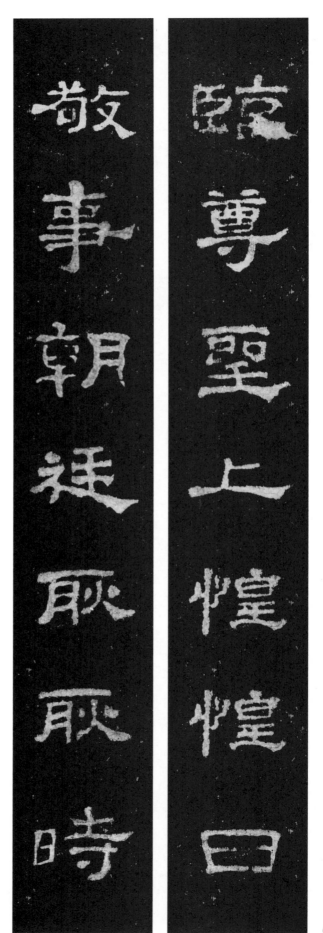

临尊圣上惶惶日
敬事朝廷耿耿时

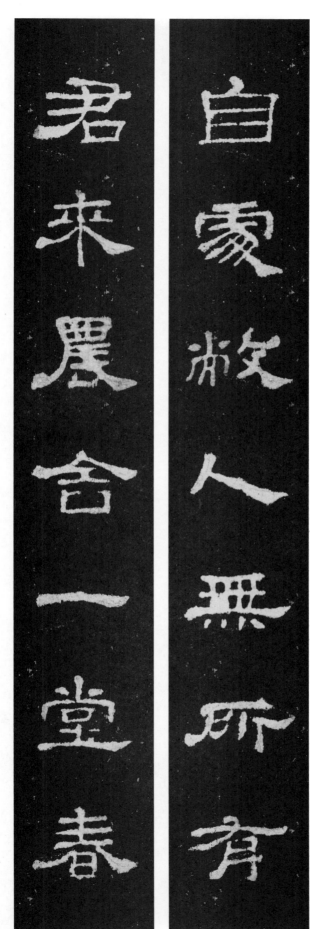

自处敝人无所有

君来农舍一堂春

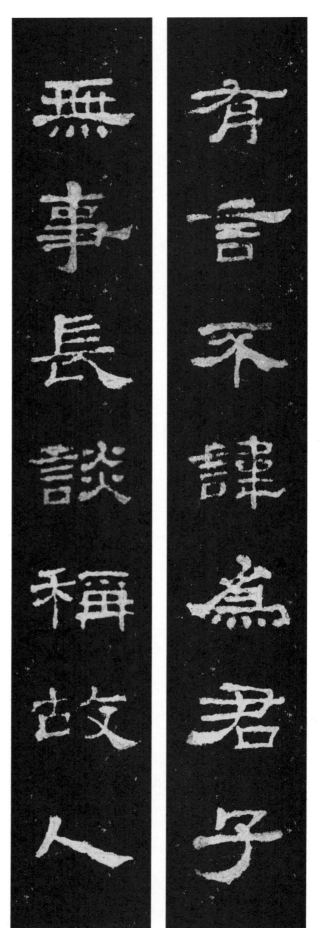

有言不讳为君子

无事长谈称故人

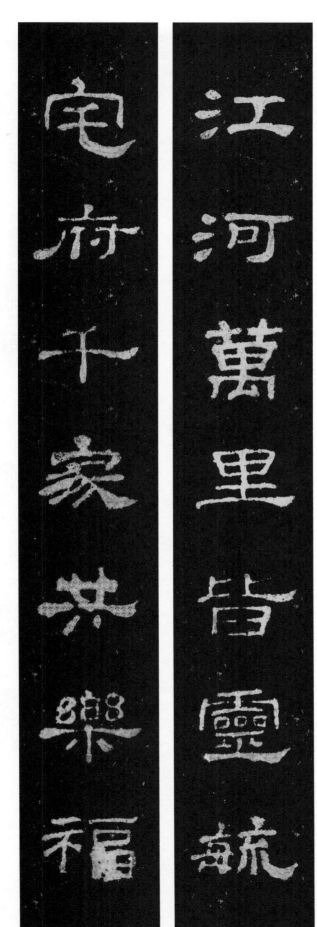

江河萬里皆靈毓

宅府千家共樂福

江河万里皆灵毓

宅府千家共乐福

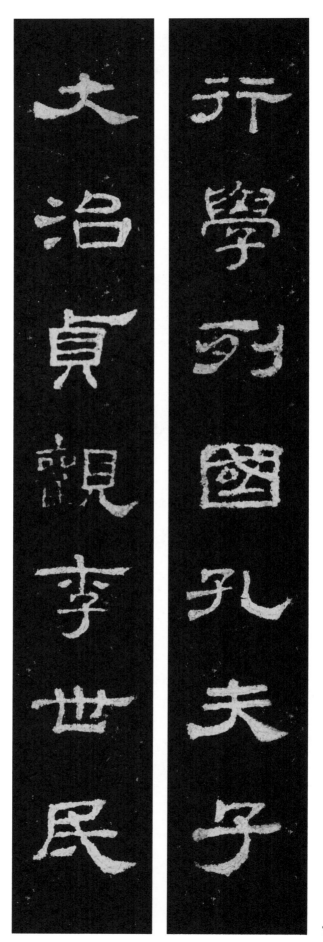

行学列国孔夫子

大治贞观李世民

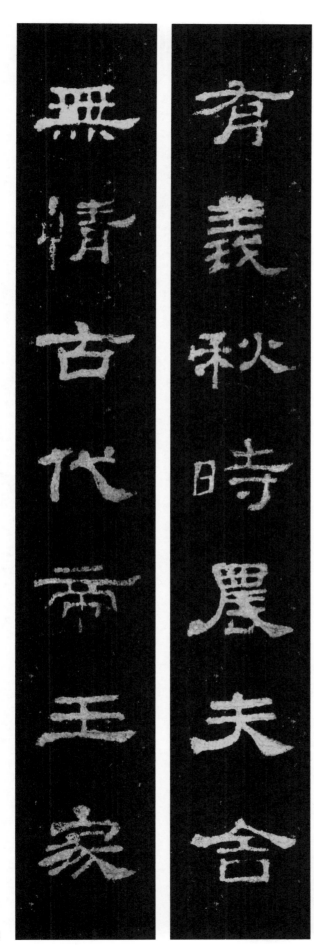

有义秋时农夫舍

无情古代帝王家

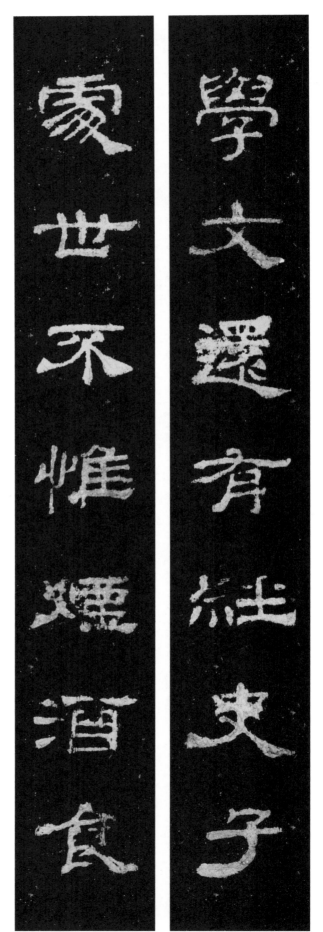

学文还有经史子
处世不惟烟酒食

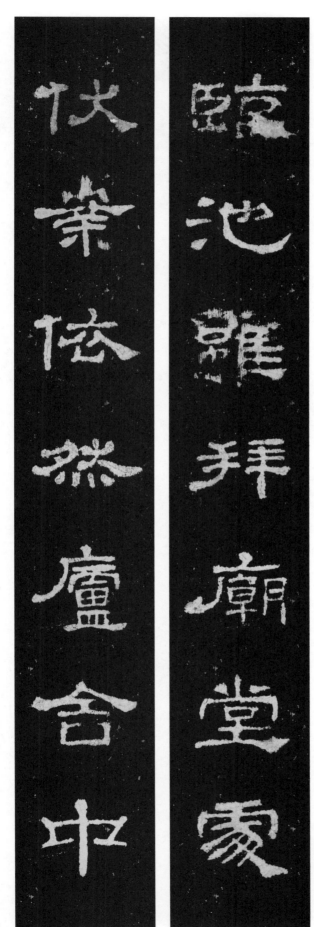

临池虽拜庙堂处
伏案依然庐舍中

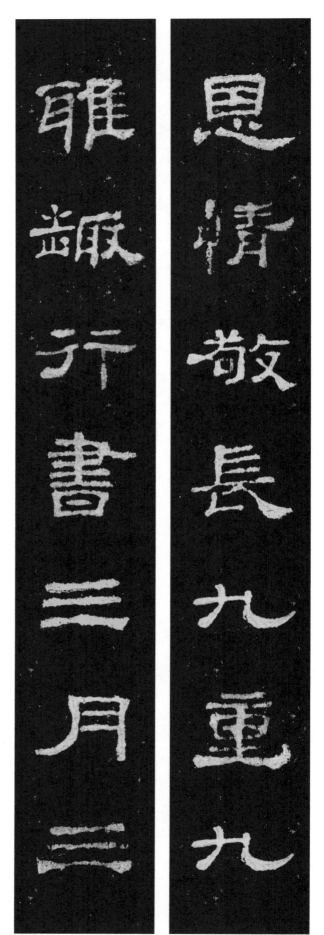

恩情敬長九重九

雅瞰行書三月三

恩情敬長九重九
雅趣行书三月三

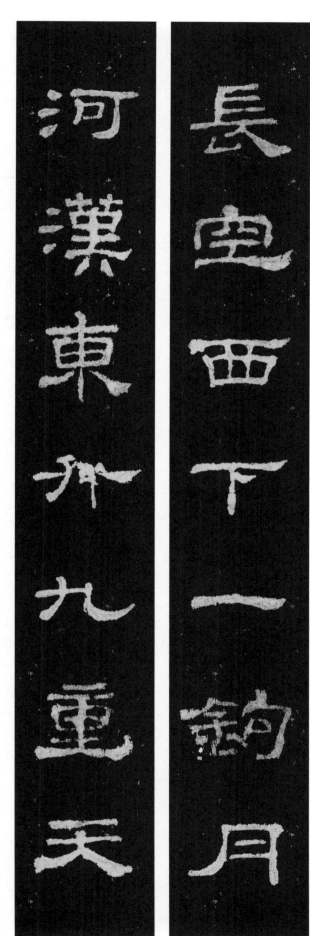

长空西下一钩月

河汉东升九重天

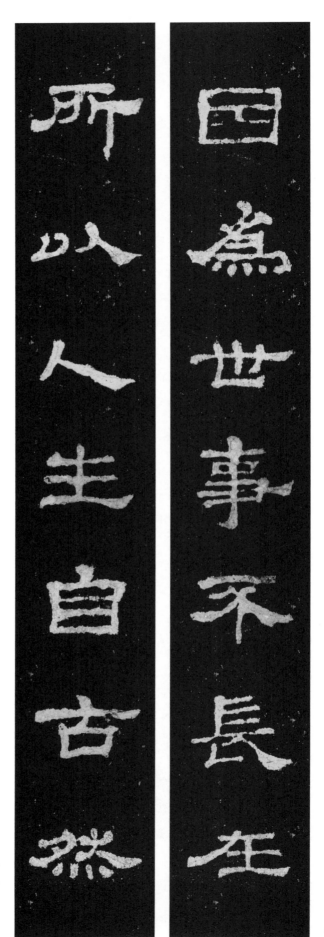

因為世事不長在

所以人生自古然

因为世事不长在
所以人生自古然

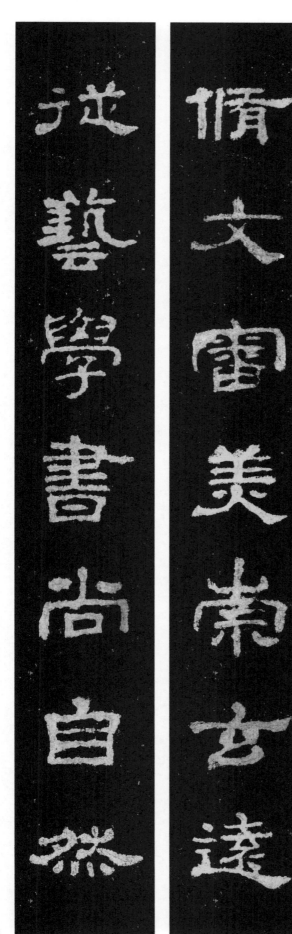

从艺学书尚自然

修文审美崇玄远

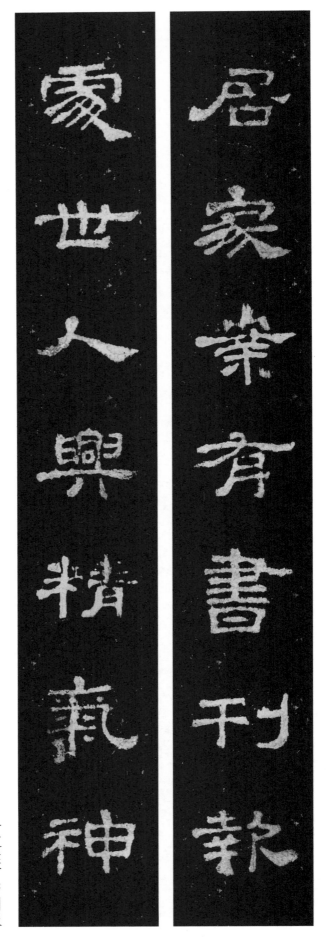

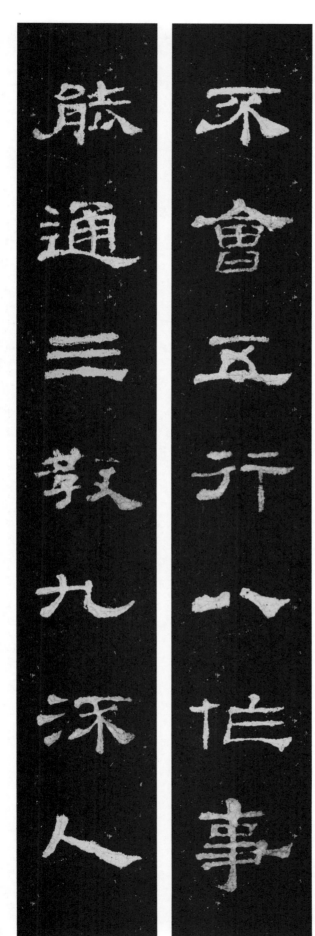

不會五行八作事

能通三教九流人

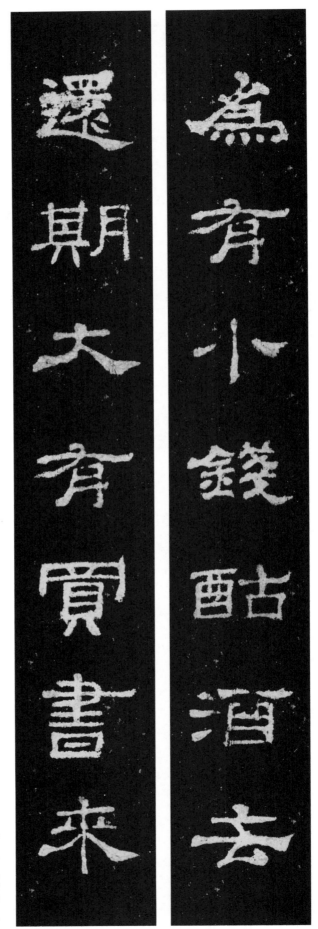

為有小錢酤酒去

還期大有買書來

为有小钱酤酒去

还期大有买书来

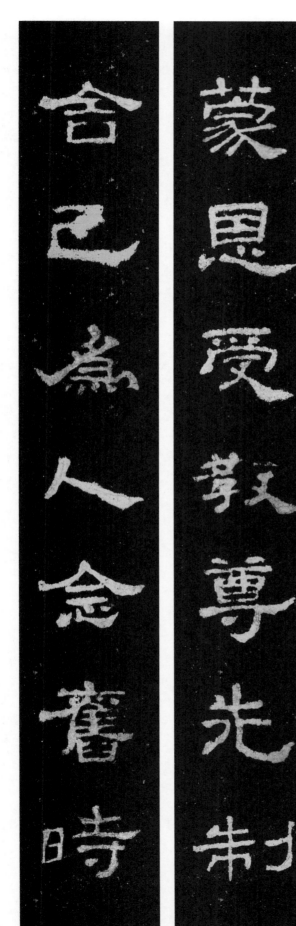

蒙恩受教尊先制

舍己为人念旧时

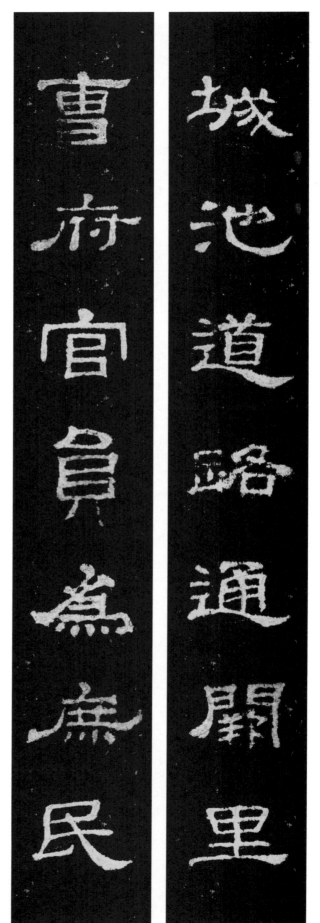

城池道路通闉里
曹府官員為庶民

城池道路通阙里
曹府官员为庶民

丰節美酒香十里

城市長歌樂萬家

城市长歌乐万家

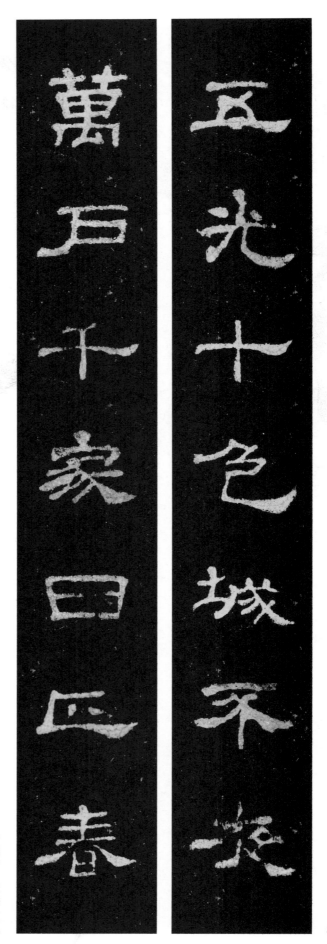

五光十色城不夜

万户千家日正春

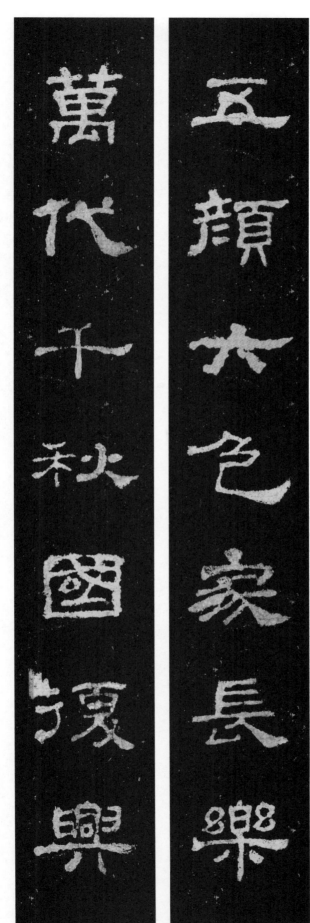

五顏六色家長樂
萬代千秋國復興

五颜六色家长乐
万代千秋国复兴

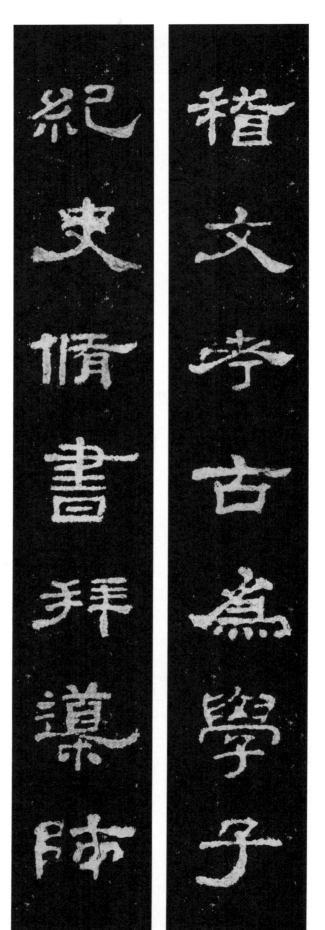

稽文考古为学子

纪史修书拜导师

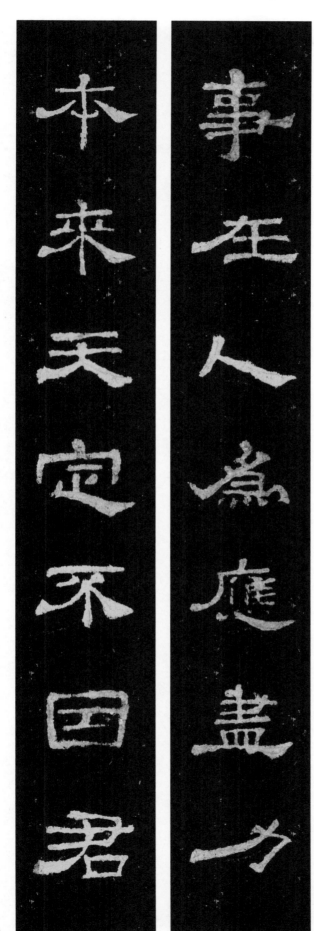

事在人为应尽力
本来天定不因君

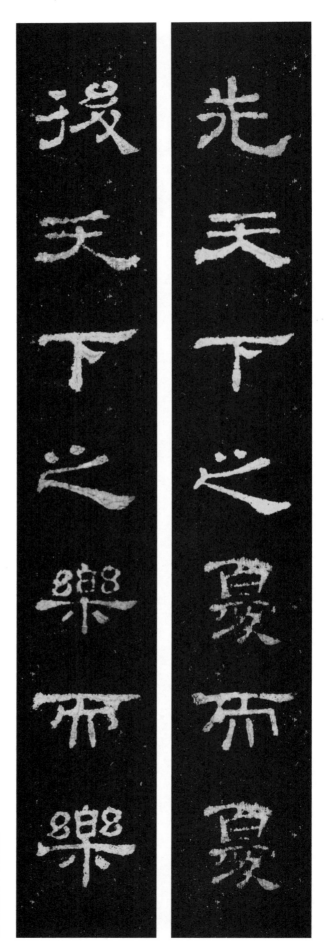

先天下之忧而忧
后天下之乐而乐

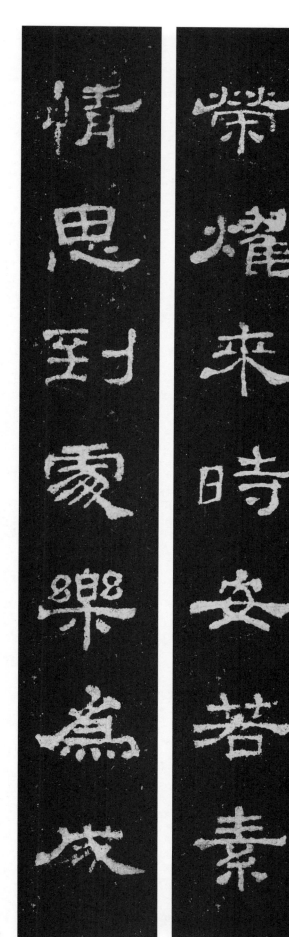

荣耀来时安若素
情思到处乐为成

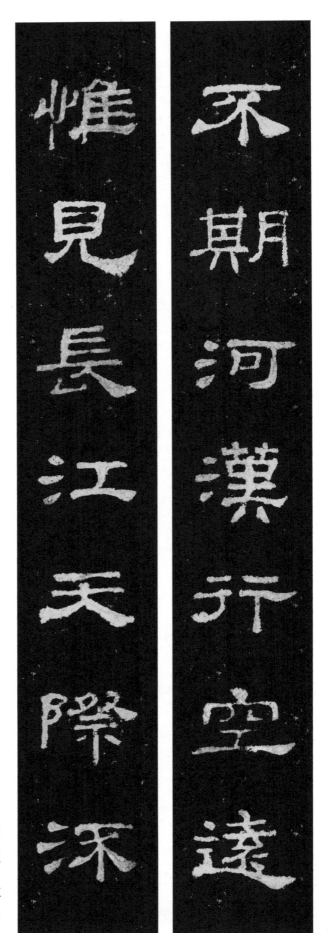

不期河漢行空遠

惟見長江天際流

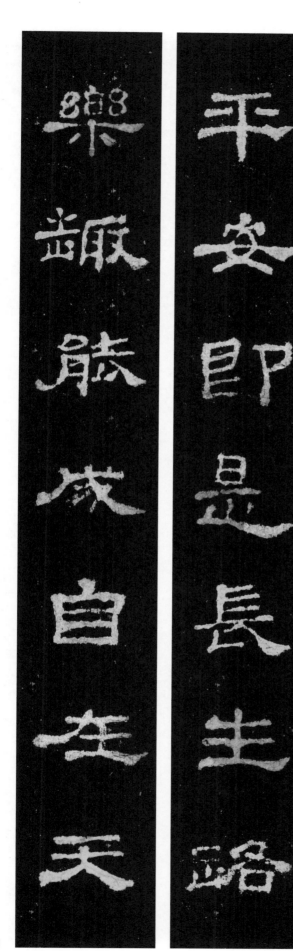

平安即是長生路

樂趣能成自在天

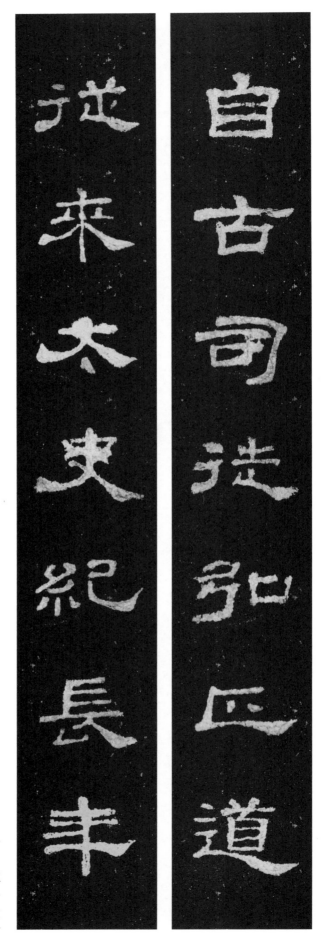

自古司徒弘正道

从来太史纪长年

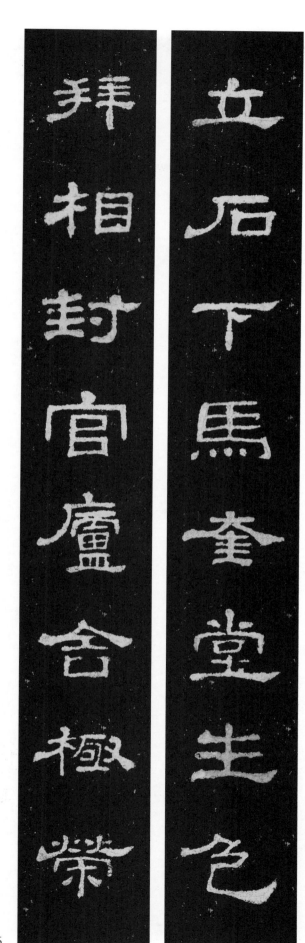

立石下马奎堂生色
拜相封官庐舍极荣

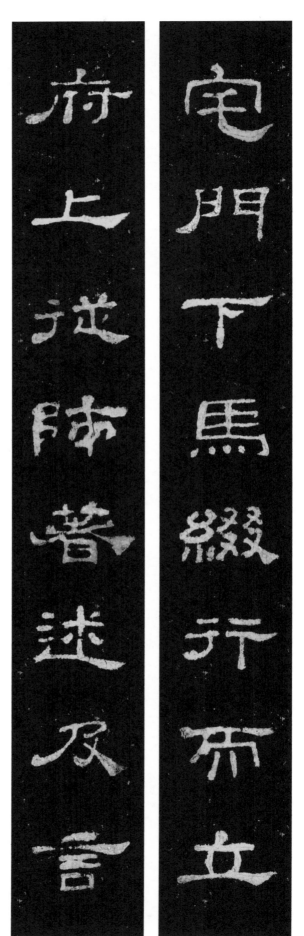

宅門下馬綴行而立

府上從師著述及言

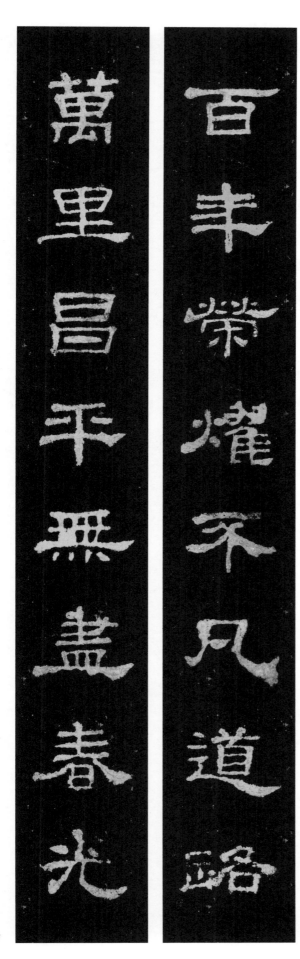

百年荣耀不凡道路
万里昌平无尽春光

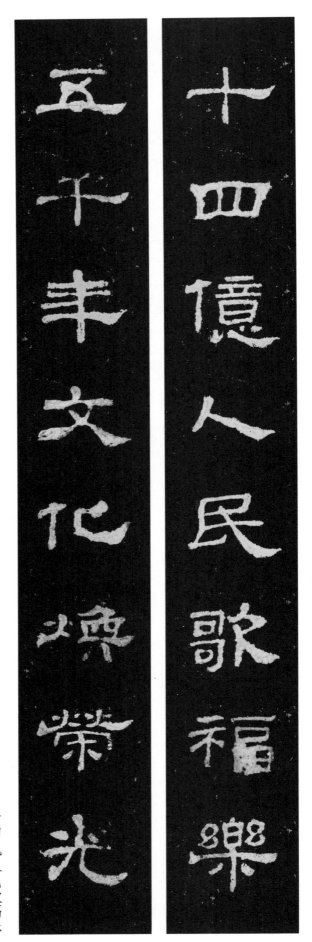

十四億人民歌福樂
五千年文化煥榮光

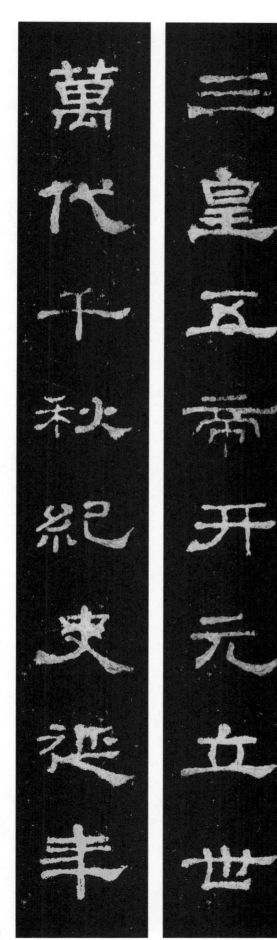

三皇五帝开元立世

万代千秋纪史延年

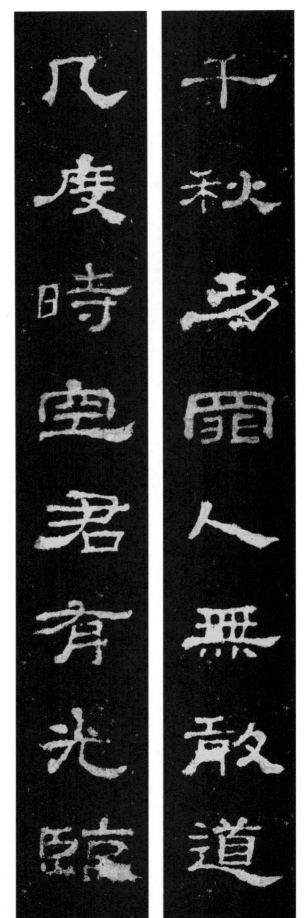

千秋功罪人无敢道
几度时空君有光临

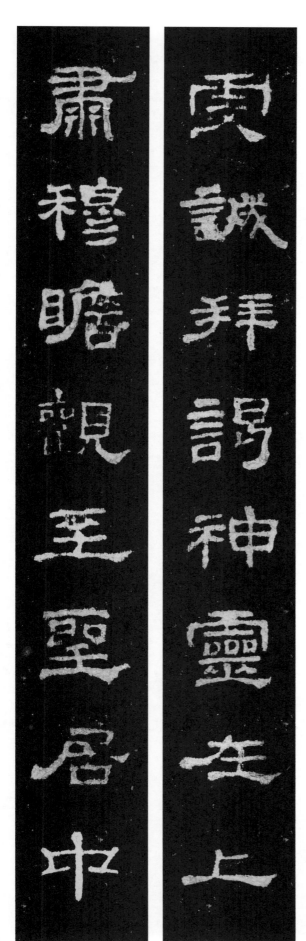

虔誠拜謁神靈在上
肅穆瞻觀至聖居中

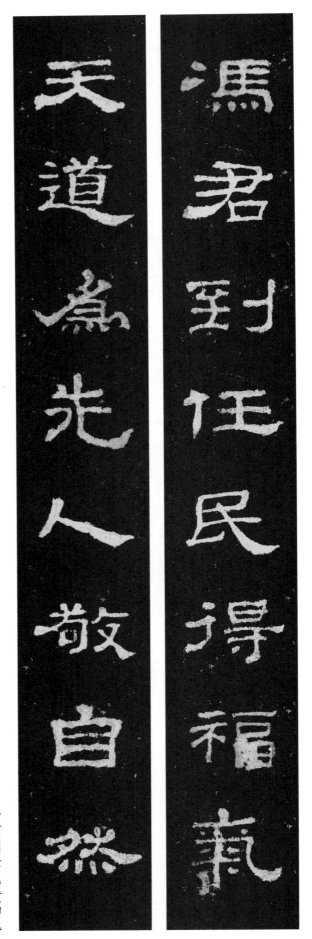

天道為先人敬自然

馮君到任民得福氣

冯君到任民得福气

天道为先人敬自然

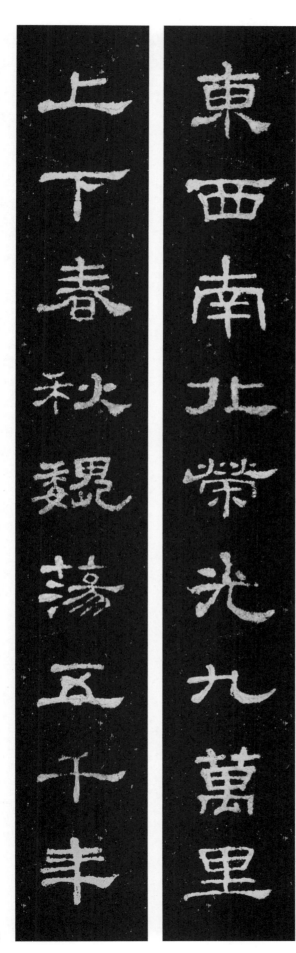

东西南北荣光九万里
上下春秋巍荡五千年

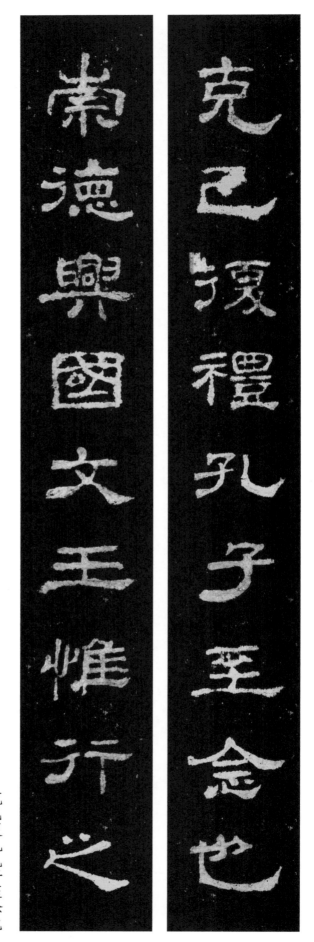

克己复礼孔子至念也

崇德兴国文王惟行之

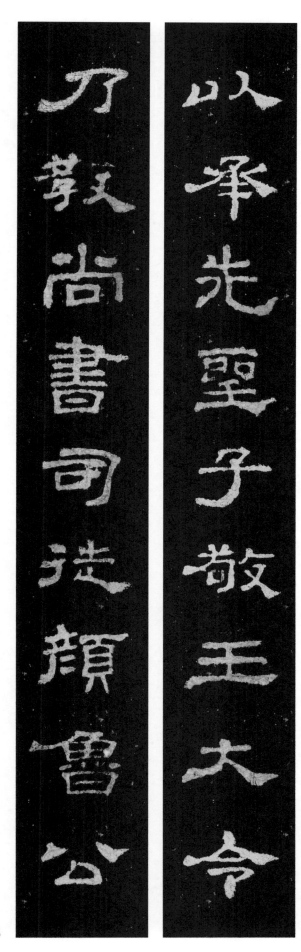

以承先圣子敬王大令

乃教尚书司徒颜鲁公

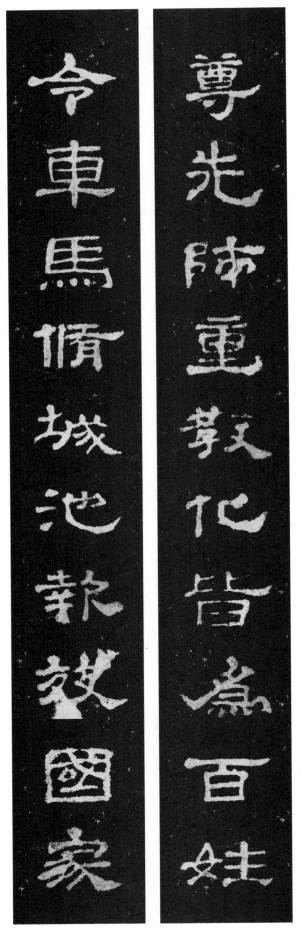

尊先师重教化皆为百姓

令车马修城池报效国家

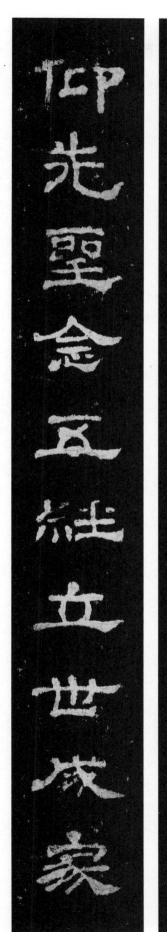

拜能师学六艺从文稽古

仰先圣念五经立世成家

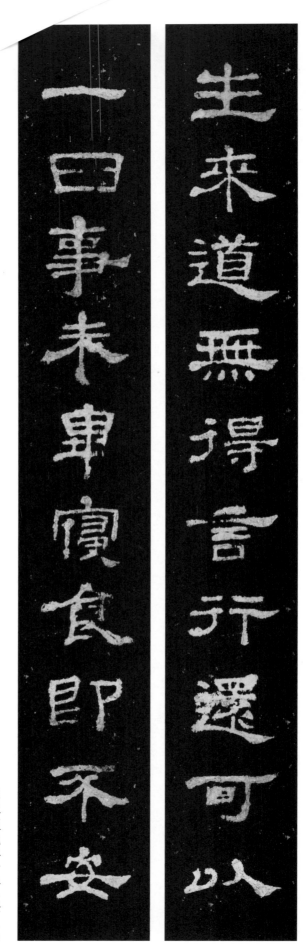

生来道无得言行还可以
一日事未毕寝食即不安